臧翔翔 编著

笛子自学从入门到精通

化学工业出版社

·北京·

图书在版编目（CIP）数据

笛子自学从入门到精通 / 臧翔翔编著．—北京：
化学工业出版社，2024.1
ISBN 978-7-122-44397-7

Ⅰ.①笛… Ⅱ.①臧… Ⅲ.①笛子-吹奏法 Ⅳ.
①J632.11

中国国家版本馆CIP数据核字（2023）第209330号

本书音乐作品著作权使用费已交付中国音乐著作权协会。

责任编辑：李　辉　　　　　　　责任校对：李雨函
装帧设计：普闻文化

出版发行：化学工业出版社（北京市东城区青年湖南街13号　邮政编码100011）
印　　装：北京新华印刷有限公司
880mm×1230mm　1/16　印张11½　2024年2月北京第1版第1次印刷

购书咨询：010-64518888　　　　售后服务：010-64518899
网　　址：http://www.cip.com.cn
凡购买本书，如有缺损质量问题，本社销售中心负责调换。

定　　价：49.80元

目录 CONTENTS

第十七章　笛子演奏流行歌曲精选

第十八章　笛子独奏曲目精选

第一章
乐理基础

一、认识简谱记谱法

简谱记谱法是用七个阿拉伯数字记录乐音音高的一种符号，每一个数字表示一个具体的音高，通过对数字符号进行不同形式的变化从而记录音乐中不同的音高与节奏。简谱中的七个音分别为1、2、3、4、5、6、7；分别唱作do、re、mi、fa、sol、la、si，称为"唱名"；七个音又分别对应C、D、E、F、G、A、B，称为"音名"。

以1、2、3、4、5、6、7七个音为中间音区，向上音高越来越高，在音符上方加"高音点"；向下音高越来越低，在音符下方加"低音点"。音越高，音符上方的高音点越多；音越低，音符下方的低音点越多。

当音乐暂停时用"0"记录，称为"休止符"，表示没有声音。因休止符表示没有声音，所以休止符没有低音点与高音点。

二、音符时值的增加与减少

音乐中的节奏变化通过不同数量的增时线与减时线记录。记录音乐时值增加时在音符右侧增加"短横线"，称为"增时线"。增时线表示增加音符时值的一倍，例如在以四分音符为一拍的乐曲中，"5"为四分音符，时值为1拍；在sol音的右侧增加一条增时线（5－），表示sol音增加1拍，此时的sol的时值为2拍；增加两条增时线（5－－），此时的sol的时值为3拍；增加三条增时线（5－－－），此时的sol的时值为4拍。

记录音乐时值减少时在音符下方加"短横线"，称为"减时线"。减时线表示减少音符时值的一半，例如在以四分音符为一拍的乐曲中，"5"为四分音符，时值为1拍；在sol音的下方增加一条减时线（5），此时的sol的时值为二分之一拍；在sol音下方增加两条减时线（5），此时的sol的时值为四分之一拍。

1 = C 4/4

X　X X　X　X ｜X　X X X X　－ ｜X X X X X X X X　－ ｜X X X X X X X X X　－ － ‖
　　↘减时线　　　　　　　↘减时线　　　　↘减时线　　　　　　↘减时线

简谱音符的音值组合法规则中，以一拍为一个单位将减时线连接在一起。

简谱中的休止符有减时线，没有增时线，以四分音符"0"为最大单位。在以四分音符为一拍的乐曲中，休止1拍用"0"表示，休止2拍用"0 0"表示，休止三拍用"0 0 0"表示。休止半拍时，在"0"的下方增加一条减时线（ 0 ），休止四分之一拍时，在"0"的下方增加两条减时线（ 0 ），依此类推。

1 = C 4/4

X　X 0 0 X ｜X　0　0　0 ｜X 0 X 0 X X.0 X ｜0　0　0　0 ‖
　↘休止符的减时线　　　　　　　↘休止符的减时线

在休止符的音值组合法规则中，将休止符时值相加，以最大时值的休止符为最终记录的休止符，如两个八分休止符（ 0 0 ）用一个四分休止符（ 0 ）替代，四个十六分休止符（ 0 0 0 0 ）用一个四分休止符（ 0 ）替代，依此类推。

1 = C 4/4

错误的休止符记谱法：

X　0 0 X　X X X X ｜0 0 0 0 X　X　0 ｜X　0 0 0 X 0 X X ｜0　0 0 0 0 0 0.0 ‖

正确的休止符记谱法：

X　0　X　X X X X ｜0　X　X　0 ｜X　0.X 0 X X ｜0　0　0　0 ‖

三、音符的名称与时值

简谱中每一个音符除了有各自对应的唱名、音名之外，还有其对应的音符名称。根据音符时值的不同名称不同，时值相同的音符其音符名称相同。以四分音符为一拍为例，时值为4拍的音符名称为"全音符"；时值为2拍的音符名称为"二分音符"；时值为1拍的音符名称为"四分音符"；时值为 $\frac{1}{2}$ 拍的音符名称为"八分音符"，时值为 $\frac{1}{4}$ 拍的音符名称为"十六分音符"，从下表中可以看出音符名称根据时值多少依次以2倍的关系变化，音符时值越短其音符名称中的数字越大，音符名称中的数字与上一级别时值音符名称中的数字为倍数关系。

音符名称	简谱记谱	时值（以四分音符为1拍为例）
全音符	X － － －	4拍
二分音符	X －	2拍

音符名称	简谱记谱	时值（以四分音符为1拍为例）
四分音符	X	1拍
八分音符	X̲	$\frac{1}{2}$拍
十六分音符	X̲̲	$\frac{1}{4}$拍
三十二分音符	X̳̳	$\frac{1}{8}$拍

四、常用的节奏型

（一）附点

附点是标注于简谱音符右下角的黑色圆点，表示增加前面音符一半的时值。附点音符读法：附点＋音符时值，如有附点的四分音符读作：附点四分音符。

附点音符时值的计算方法是：本音时值加本音时值的一半，如附点四分音符的时值等于一个四分音符的时值＋一个八分音符的时值（X.＝X＋X̲）。

（二）切分节奏

除了一拍子以外，所有的节拍均有强拍与弱拍，在音乐的小节中强拍称为"节拍重音"。当一个音由弱拍或弱位（无论强拍弱位或是弱拍弱位）延续到下一个强拍或强位（无论强拍强位或是弱拍强位）时，改变了原有节拍的强弱规律，便形成了切分节奏，切分音一般情况下唱（奏）得较强，称为"切分重音"。常见的切分节奏有在小节内的切分与跨小节的切分两种类型。

小节内的切分：

跨小节的切分：

（三）前八后十六与前十六后八节奏型

前八后十六意思是一个单位拍是由一个八分音符与两个十六分音符组成的节奏型"X̲X̲̲X̲̲"。在以四分音符为一拍的拍子中，前八后十六节奏型时值为1拍，前面一个八分音符为半拍，后面两个十六分音符为半拍。与前八后十六节奏型相反的节奏型是前十六后

八，即一个单位拍由两个十六分音符和一个八分音符组成的节奏型"XXX"。在以四分音符为一拍的拍子中，前十六后八节奏型时值为1拍，两个十六分音符为半拍，一个八分音符为半拍。

（四）连音

一般情况下音符时值以偶数形式均分，当单位拍内的音符以非偶数形式划分时称为音符时值的特殊划分。音符时值的特殊划分用连音表示。如有三个音的连音称为"三连音"，五个音的连音称为"五连音"，其他连音如六连音、七连音等。

时值为一拍的音（一个四分音符），把原本均分为两部分（两个八分音符）的音平均分成三个部分，称为"三连音"。三连音在三个音符上方用连线加"3"表示。三连音可以是任意时值的三个音的连接，常见的三连音是三个八分音符的连音、三个十六分音符的连音与三个四分音符的连音。

三连音的时值划分：三连音时值等于其中两个音符的时值，如三个八分音符的三连音时值与两个八分音符的时值相同，三个四分音符的三连音时值与两个四分音符的时值相等。

一拍（四分音符）可以平均分为四个均等的部分（四个十六分音符），当把一拍平均分为均等的五部分时称为"五连音"，分为六部分时称为"六连音"，分为七部分时称为"七连音"。

五连音、六连音、七连音的演奏时值与四个均等的音符时值相等。如十六分音符的五连音，时值与四个十六分音符时值相等（一拍）。

五、调号与拍号

（一）调号

不同的音围绕一个稳定的中心音按照一定的音程关系组合成为一个有机的体系称为"调式"，表示调式的符号称为"调号"。不同的调式中心音构成了不同的调性的音乐表现色彩，简谱中乐曲的调号标注在乐曲的左上角，表示要用对应调的笛子演奏该乐曲。

$1 = G$ $\dfrac{2}{4}$
调号

谱例中1=G表示乐曲的调式为G调，调性为：若主音（结束音）为"1（do）"为G大调，若主音（结束音）为"6（la）"为e小调。

（二）拍号

拍号是标注音乐节拍的符号，以分数的形式标注于乐曲的开头部分。所谓"拍"是音符固定时值的节拍单位，将拍按一定的强弱规律组织起来称为"拍子"，拍子是组成音乐小节的基本单位，表示拍子的记号称为"拍号"。常用的拍子是以四分音符或八分音符为一拍的拍子，拍号标记于调号之后。

$1 = G$ $\dfrac{2}{4}$
拍号

谱例中的拍号读作：四二拍，表示以四分音符为一拍，每小节有两拍。

音乐中通常将节拍分类为一拍子、单拍子、复拍子、混合拍子、交替拍子、散拍子等。

一拍子：每小节中只有强拍而没有弱拍的拍子称为"一拍子"。一拍子多用于戏曲或说唱音乐中，在戏曲中被称为"有板无眼"。

单拍子：每小节只有一个强拍的拍子称为"单拍子"。单拍子包括二拍子、三拍子两种。二拍子包含一强一弱，三拍子包含一强两弱。二拍子的类型有：四二拍、二二拍、八二拍；三拍子的类型有四三拍、八三拍。

复拍子：由两个或者两个以上相同的拍子组合而成的拍子称为"复拍子"。复拍子中增加了一个次强拍，常见的复拍子有四四拍与八六拍。

混合拍子：每小节由两种或两种以上不同的单拍子组成的拍子称为"混合拍子"。常见的混合拍子有五拍子和七拍子。根据单拍子不同的组合情况，混合拍子的组合情况也有所不同。五拍子有两种组合形式：3+2或2+3，即每小节的节拍规律为一个三拍子加一个二拍子或者一个二拍子加一个三拍子。

交替拍子：在整首乐曲中，采用两种以上不同的拍子交替出现，称为"交替拍子"。交替拍子分为两种情况，一是各种拍子有规律地循环出现；二是各种拍子无规律自由地出现。

　　散拍子：散拍子又称为"自由拍子"，指乐曲中对节拍的强弱规律、节奏、速度等没有要求，根据演唱（奏）者对音乐的理解自由处理。散拍子一般在乐曲上方用"艹"表示，散拍子曲谱一般没有小节线。

六、小节线的类型

（一）小节线的类型

　　节拍的规律在一定的拍值内循环出现，完成一次循环的最小单位称为小节，每个小节用小节线划分开。小节线是乐谱旋律中的短竖线，表示一个节拍的完整结束，向另一个节拍循环进行，两条小节线的中间部分为小节。

　　划分小节除了使用小节线以外，还使用段落线与终止线。小节线表示划分节拍规律的完整呈现。段落线表示乐曲一个乐段的终止处，一般用以提示乐曲一个乐段结束的位置，段落线用两条段竖线表示。终止线表示乐曲全曲的结束，用一粗一细的两条短竖线表示。

$1 = C$　$\dfrac{2}{4}$

（二）弱起小节

　　节拍有强弱规律，一般情况下乐曲从强拍开始的为完全的小节。当乐曲从弱拍开始时称为"弱起小节"，弱起小节也称为"不完全小节"，不完全小节表示小节内的拍值较乐曲规定的拍值少。当乐曲为弱起小节时，乐曲的最后一小节也为不完全小节，弱起小节缺少的拍值在乐曲最后一小节补全。或者乐曲最后一小节的拍值被放在了乐曲开始处的弱起小节，所以弱起小节不是乐曲的第一小节，有弱起小节的第一小节从弱起后有强拍的小节算起。

$1 = C$　$\dfrac{2}{4}$

七、常用演奏记号

（一）演奏法记号

1. 断音

　　"断音"是将音符断续演奏的符号，断音的标记方式有三种"·""▼""︵ · · ︶"。简谱中断音记号一般标注于简谱的上方，用"▼"标记断音，以与简谱的高音点区分开，笛子演奏断音时一般运用吐音技巧。

1 = C 2/4

断奏符号

i̇ 2̇ |3̇ 4̇ |5̇ 5̇ |5̇ 5̇ ‖

不同的断音记号有不同的演奏时值，"▼"断音记号演奏原音符四分之一的时值。

1 = C 2/4

i̇ 2̇ |3̇ 4̇ |5̇ 5̇ |5̇ 5̇ ‖

实际演奏效果：

i̇ 2̇ |3̇ 0. 4̇ 0. |5̇ 0. 5̇ 0. |5̇ 5̇ ‖

2. 连音线与延音线

连音线是连在不同音符上方的连线，也称为连音奏法。写于两个以上不同的音符上方，表示连音线下方的音要演奏得连贯流畅，不可出现停顿或换气现象。

当连线连接在相邻两个相同的音上时，称为"延音线"，如1⌒1。延音线是将后一个音符的时值增加在前一个音符之上，演奏为：1 -，演奏2拍。

1 = C 2/4

连音线

1 2 3 4 |5 5 |6 5 5 5 3 |

连音线 延音线

连音线 连音线 延音线 连音线 延音线

1 2 3 4 |5 4 3 2 |2 3 2 1 |1 - ‖

3. 换气记号

音乐与语言一样，有句子与段落，在笛子的演奏中要有呼吸。笛子演奏中的呼吸用换气记号标记。换气记号用"Ⅴ"表示，换气记号标记于小节线上或小节线左侧，笛子演奏时，乐谱中标有换气记号的地方需要换气。

1 = F 2/4

换气记号

1234 5671̇ |1̇71̇ 71̇76 |Ⅴ5 43 2342 |5 43 2 1 |Ⅴ

1234 5671̇ |1̇71̇ 2̇1̇76 |Ⅴ3̇2̇1̇7 61̇76 |5 43 2 1 |Ⅴ‖

4. 延音记号

延音记号用"⌒"符号表示，标注于不同位置表示的含义有所不同。延音记号标记于

音符上方表示"自由延长"，表示该音时值可以根据音乐表现需要自由延长时值（一般情况下延长一拍）。延音记号标记于休止符上方表示休止的时间自由延长，与标注于音符上方含义相同，一般情况下休止时值增加一拍，但也可以根据实际音乐表现需要自由增加或减少。延音记号标记于小节线上方表示该小节与下一小节处休止一段时间，停止的时间根据音乐表现的需要自由控制。延音记号标记于段落线上表示乐曲终止。

（二）装饰音记号

1. 倚音

一个或多个音符依附于本音左上角或右上角的装饰性的小音符称为"倚音"。倚音在本音符左上角称为"前倚音"，倚音在本音符右上角称为"后倚音"。由一个音构成的倚音称为"单倚音"，由多个音构成的倚音称为"复倚音"。

2. 波音

由本音向上方或下方二度音快速地交替并回到主要音的过程称为"波音"。波音有两种：上波音与下波音。

上波音向上方二度交替。下波音向下方二度交替。

3. 颤音

由本音与其上方二度音快速而均匀地交替形成的演奏效果称为颤音。颤音用"tr"或"tr〰"标记于音符上方。

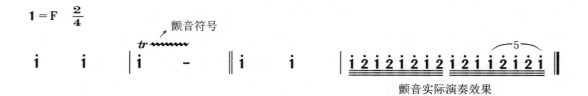

颤音实际演奏效果

（三）力度记号

力度即音乐的响度，一般情况下的力度通过拍子即可表现。但是对音乐整体性的力度变化需要使用力度标记进行提示。

力度术语	缩写形式	中文含义
Piano	p	弱
Mezzo Piano	mp	中弱
Pianissimo	pp	很弱
PianoPianissimo	ppp	极弱
Forte	f	强
Mezzo Forte	mf	中强
Fortissimo	ff	很强
FortePianissimo	fff	极强
Crescendo	cresc.或 <	渐强
Diminuendo	dim.或 >	渐弱
Sforzando	sf	突强
Sforzandopiano	sfp	强后即弱
Forte piano	fp	强后突弱

（四）略写记号

1. 八度记号

为避免在记谱中过多地使用高音点或低音点，让乐谱更加便于识记，常在乐谱中使用八度记号。笛子演奏中常用的八度记号有高八度记号与低八度记号。

在音符上方标记8va·········· 表示虚线内的音符实际音高要移高八度，称为"高八度"记号。

$1 = F$ $\frac{2}{4}$

8va ------------------------

| 1 | 2 | 3 | 4 | 1 | 2 | 3̇ | 4̇ |

实际演奏效果

在音符下方标记8vb········· 表示虚线内的音符实际音高要移低八度，称为"低八度"记号。

1 = F $\frac{2}{4}$

i 2 | 3 4 ‖ i 2 | 3 4 ‖

8^{vb}------------------┘ 实际演奏效果

2. 反复记号

为了在记谱时保持谱面整洁，简化记谱从而方便记忆，将重复的部分用略写记号标记。音乐中的重复用反复记号表示，反复记号内的音乐要重复演奏一次。

1 = F $\frac{2}{4}$

1 2 | 3 4 ‖: 5 6 | 7 i :‖

反复记号 反复记号

旋律中间的反复记号，由一个向左一个向右的符号表示，反复记号内的旋律重复一次。

1 = C $\frac{2}{4}$

1 2 3 4 ‖: 5 6 7 i | i 7 6 5 :‖ 4 3 2 1 ‖

反复记号实际演奏效果:

1 2 3 4 | 5 6 7 i | i 7 6 5 | 5 6 7 i |

i 7 6 5 | 4 3 2 1 ‖

若反复后的结尾有所不同，可以使用"跳房子"记号跳过不同的部分。

┌──────────┐┌──────────┐
 1. 2.

跳房子中的1表示第一次结尾，2表示第二次结尾。如果多次反复可以同时标注次数:

┌──────────┐┌──────────┐
 1.2.3. 4.

1 = C $\frac{2}{4}$

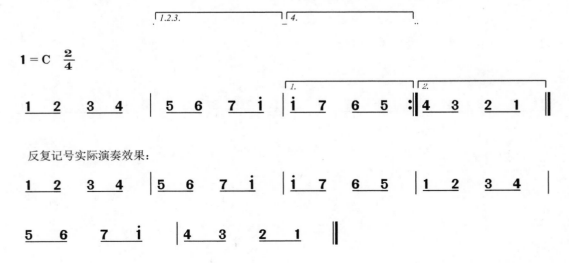

反复记号实际演奏效果:

在乐曲小节某处或者结尾处标有D.C.记号的，表示"从头反复"，反复到"Fine"处结束。

$1 = C$ $\frac{2}{4}$

1 2　3 4 ‖5 6　7 i ‖ i 7　6 5 ‖4 3　2 1 ‖
　　　　　　　　　Fine　　　　　　　　　　　　　　　　D.C.

反复记号实际演奏效果：

1 2　3 4 ‖5 6　7 i ‖ i 7　6 5 ‖4 3 2 1 ‖

1 2　3 4 　‖5 6　7 i ‖

在乐曲小节某处或者结尾处标有D.S.记号的，表示为"从记号处反复"，该记号为："𝄋"，反复到"Fine"处结束。

$1 = C$ $\frac{2}{4}$

1 2　3 4 ‖5 6　7 i ‖ i 7　6 5 ‖4 3　2 1 ‖
　　　　　　　　　　　　　　　　　　Fine　　　　　　　　D.S.

反复记号实际演奏效果：

1 2　3 4 ‖5 6　7 i ‖ i 7　6 5 ‖4 3　2 1 ‖

5 6　7 i ‖ i 7　6 5 ‖

反复过程中若有些部分不需要反复，则使用"跳过"记号跳过不要反复的部分，跳过记号为："⊕"，表示两个跳过记号（⊕……⊕）中间的内容跳过不反复，直接进行到结尾处。

$1 = C$ $\frac{2}{4}$

1 2　3 4 ‖5 6　7 i ‖ i 7　6 5 ‖4 3　2 1 ‖
　　　　　　　　　　　　　　　　　　　　　　　D.S.

反复记号实际演奏效果：

1 2　3 4 ‖5 6　7 i ‖ i 7　6 5 ‖5 6　7 i ‖

4 3　2 1 　‖

02

第二章
认识笛子

一、笛子的发展

笛子也称竹笛，因其材质为竹子制作而得名。由于科学技术的发展，现代有了更多材质的笛子诞生，但传统意义上的笛子依然推荐使用竹制。

在汉代以前笛子多指竖吹笛，从唐代起笛子有大横吹和小横吹的区别。由于戏曲的蓬勃发展，元朝后形成了与目前市场上类似的笛子，笛子也成为众多剧种的伴奏乐器，并按伴奏剧种不同分为梆笛和曲笛两类。

曲笛（右图）的笛身较为粗长，音高较低，音色醇厚，多分布于中国南方。因伴奏昆曲而得名，也称班笛、市笛或扎线笛等。曲笛的音色浑厚而柔和，清新而圆润。最适于独奏或合奏，是江南丝竹、苏南吹打、潮州笛套锣鼓等地方音乐和昆曲等戏曲音乐中富有特色的重要乐器之一。

梆笛的笛身较为细短，音色清亮，多用于中国北方各戏种，因伴奏梆子戏而得名。其音色高亢、明亮，属于高音笛子，多用于北方的吹歌会、评剧和梆子戏曲等戏种的伴奏，也可用来独奏，富有浓郁的乡土气息和地方色彩。

二、笛子简介

笛子由一根竹管做成，内部去节中空成内膛，外呈圆柱形，在管身上开有1个吹孔、1个膜孔、6个音孔，另有低音大笛，如大G、大A开有7个音孔，2个基音孔和2个助音孔。笛塞是用软木材制成的塞子，塞在吹孔上端管内。

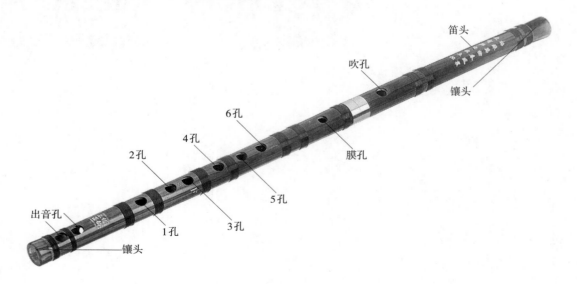

吹孔：笛身左端第一个孔。通过吹孔把气吹进笛管内，使笛膜和竹管内的气体产生振动从而发出声音。

膜孔：是笛身左端第二个孔，笛膜贴于该孔上方，笛膜在这里起着变化音色的作用。

按指孔：笛子有六个按指孔，分别开闭六个不同的按指孔，发出高低不同的音。

上出音孔：用来调音，起着划定笛子最低音范围的作用。

下出音孔：在上出音孔下端的两个孔，可用来调高音，起着美化音色、增大音量的作用，也可系飘穗之用。

笛头：是由笛塞内沿至吹孔中心的一段笛身内膛，它阻止气流向上流动，使口风向下流动，集中发音。

镶头：通常在笛身左端（或两端）镶以牛骨、牛角、玉石或象牙，称为镶头。

三、笛子的选购与保养

选购笛子过程中，第一是要检验笛子的材质，笛管要求竹纹老，才能保证竹质，竹纹要细密，笛身直而圆。笛管厚薄适中，内壁平整光滑，无虫蛀、裂痕等现象。第二是检验笛子的音准，以固定音高乐器定调，对照试吹，确定笛子的音准。第三是检验笛子的音量，一般来说笛子的音量大些较好，音量大的笛子共鸣大，振动力强。第四是检验笛子的音色，音色要求是松、厚、圆、亮，笛子的音色取决于笛子本身的质量以及笛膜、演奏技巧等。

保养笛子应尽量避免阳光的直射，避免长时间放在潮湿的环境中。因为笛子与其他乐器相比其材料容易受到环境、气候的影响，特别是湿度变化的影响。长期放置于干燥的环境中容易导致笛身开裂，所以要避免阳光的暴晒或过于干燥的环境。

冬季干燥，将竹笛放置于背阴处，可在笛管中涂抹植物油；演奏完以后及时将笛管中的水沥干，再放置于笛盒中。在笛盒中放置些樟脑丸可以防止发霉。

四、笛膜的选用与贴膜的要领

笛膜是笛子演奏的重要材料，直接影响着笛子的音色。科学正确地使用笛膜能够使笛子音色圆润、清脆。笛膜由芦苇的内膜所制成，笛膜的选择要考虑曲笛与梆笛的不同，笛膜以新膜为上好。从表面上看笛膜要透亮，纹路整齐且无杂质。曲笛用的笛膜稍微薄些，

因为曲笛笛管相对较粗，较薄的笛膜有利于笛管的震动；梆笛的笛膜要相对厚些，以便于吹奏吐音与高音。

贴笛膜是件"技术活"，首先要将笛膜裁剪成长方形或正方形的小块，用手指将笛膜捻成一团，然后小心地将捻成团的笛膜展开，从而产生一些纹路，用阿胶或笛膜胶涂在竹笛的膜孔周围，将准备好的笛膜仔细贴于膜孔之上。用嘴轻轻地吹贴好的笛膜，将笛膜吹干，通过吹奏的声音音色调整笛膜的松紧程度。

贴笛膜时如果将笛膜贴得过松会出现"沙声"，如果将笛膜贴得过紧声音会比较干涩，音色不够圆润、优美。出现这些情况都需要对笛膜进行调整，在使用竹笛之前要首先试笛膜，根据情况调整笛膜。笛膜贴好后要注意防水防油污等，如果笛膜破损需要及时更换。

第1步：将笛膜裁剪成正方形或者长方形

第2步：将笛膜用手指捻成团

第3步：小心地将笛膜展开，并拉伸出条纹

第4步：将笛膜贴于膜孔之上

　　贴笛膜之前首先要使用阿胶或笛膜专用胶涂在膜孔周围，以保证笛膜在膜孔上的固定性。

阿胶

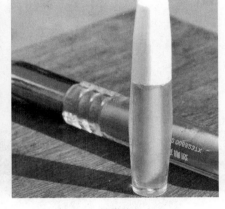
笛膜胶

　　笛膜贴在笛子的膜孔上之后尽量不要用手按笛膜，手上的汗水或灰尘等杂物附着在笛膜上会破坏笛膜的震动。在演奏中如果需要笛膜松一些可近距离地向笛膜吹气，但是在吹气过程中需要把握好力度，防止力度过大将笛膜吹破。也可以用水将笛膜边缘沾湿，笛膜松动后调整笛膜的松紧程度，同样的方法还适用于将较松的笛膜调紧。

第三章
笛子演奏入门

一、笛子演奏的姿势

笛子的演奏姿势有立式与坐式两种。立式即站着演奏，身体站定后，两腿直立，两脚分开呈八字形（一脚稍前、一脚稍后），身体重心微微向前倾，腰部要直，胸部自然展开，头正肩平眼前视，两肘自然下垂，将吹孔向上置于口唇中央处，笛管与双唇平行、与鼻梁垂直，或笛身和头部略向笛尾方向倾斜，笛头稍高于笛尾。

坐姿的上身与站姿相同，座椅高低要适当，太高或太低均会妨碍正常呼吸，不要架腿，两脚自然分立坐稳，肩膀放松自然下垂，大臂和小臂保持自然状态，不可僵硬。

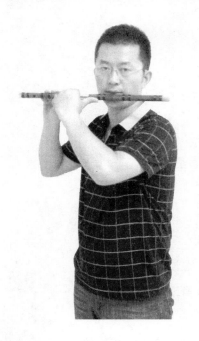
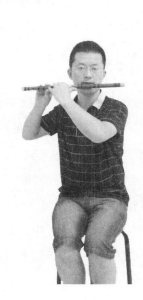

二、笛子演奏的手型与按孔方法

一般使用右持笛的方式演奏，即笛头在身体左侧，笛尾在身体右侧，手指微微弯曲，左手拇指指肚在笛身后侧膜孔下方，起到固定笛子的作用，食指、中指、无名指分别按在笛子的第6音孔、第5音孔、第4音孔上。右手拇指指肚自然地托住笛身约第3音孔的下方，食指、中指、无名指分别按在笛子的第3音孔、第2音孔、第1音孔上。双手的小指自然地放在笛身上方或悬空亦可，但要保持放松，不可僵硬。

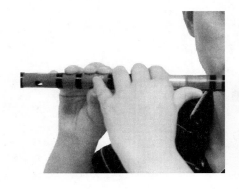
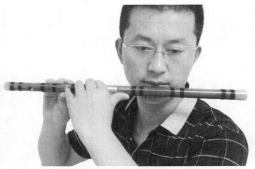

笛子用手指的指肚位置按音孔，按孔时手指要放松，勿僵硬或过于用力按音孔，勿用第一指关节按孔。按孔的手指指法要严格，用指肚感受是否将音孔按实，未按实则音准会出问题。

三、笛子演奏的口型与吹奏方法

笛子演奏时的嘴唇要自然闭合，微微留出气孔，将吹孔置于下嘴唇下沿，对准吹孔吹气。让气从吹孔进入笛身内部而发出声音，通过不同音孔的开与合产生不同的音高。吹奏时两颊肌肉要用力，气息要保持住一定的时间。

四、笛子演奏的气息

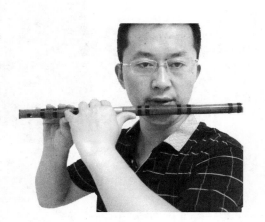

"吹"与"吸"在交替转换过程中，必然有换气动作，换气的方式直接影响着演奏的质量。换气一般有缓换气与急换气两种方式。

缓吹与缓吸：缓吸与缓吹是缓换气方式，特点是吸气的速度较慢，用鼻子慢慢将气息吸入，用横膈膜撑住让气息保持在胸腔中，吹奏时缓慢将气息呼出。缓吹的方法一般运用于演奏长音或长乐句时。

急吸与急吹：吸气时用口鼻共同吸气，以在换气过程中充分吸气，减少疲劳。在急吸气时，要特别注意胸部的起伏不可太大，嘴唇微微张开，不可过大，要有控制，轻松而敏捷地微张双唇即可。在演奏快速的乐曲中，可运用急吸、急吹的办法来完成演奏。

换气：在练习换气时，首先将舌根往后收缩，使喉腔形成发"哦"音时的状态，用鼻迅速吸气，吸气时小腹向外扩张，呼气时随着气息的放出，小腹逐渐向内收缩。

第四章
笛子入门练习

一、为吹响笛子而做的练习

初始阶段的练习主要是吹响笛子，吹响笛子是一项"技术活"，需要正确掌握嘴型与气息的方向以及用气的力度。要将口风向笛子吹孔内吹，气息要集中，气息方向向下。

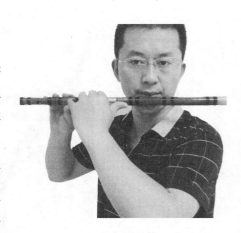

做吹响笛子的练习，可以将笛子的六个音孔全部按实，手指要保持放松，注意感觉指肚与音孔之间是否按实，如未按实会影响音质。也可以将笛子的六个音孔全部松开，双手端住笛子的两端，向吹孔内吹气即可，待能够吹响笛子后再将音孔按实练习吹奏。

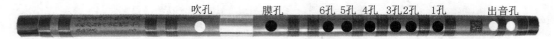

注：图中●为按音孔，○为开音孔。膜孔处"●"意思为贴笛膜，吹孔处"○"意思为向内吹气。

练习曲一

1 = F $\frac{4}{4}$（筒音作5）

$$\underset{.}{5}\ \underset{.}{5}\ \underset{.}{5}\ \underset{.}{5}\ |\ \underset{.}{5}\ -\ \underset{.}{5}\ -\ |\ \underset{.}{5}\ \underset{.}{5}\ \underset{.}{5}\ \underset{.}{5}\ |\ \underset{.}{5}\ -\ \underset{.}{5}\ -\ |$$

$$\underset{.}{5}\ \underset{.}{5}\ \underset{.}{5}\ \underset{.}{5}\ |\ \underset{.}{5}\ -\ \underset{.}{5}\ -\ |\ \underset{.}{5}\ \underset{.}{5}\ \underset{.}{5}\ \underset{.}{5}\ |\ \underset{.}{5}\ -\ \underset{.}{5}\ -\ \|$$

> ♫ **音乐小贴士**
>
> "5"是笛子的低音，将笛子的六个音孔全部按下，吹奏5音时气息要轻缓，不可用力或急吹。
>
> 练习曲一中的音符"5"为四分音符，每个音符演奏一拍，若用时间概念表示一拍，即每个音演奏1秒（若速度慢些，也可以每个四分音符演奏2秒）。"5 –"为二分音符，音符后侧的短横线称为"增时线"，增加音符一拍的时值，在练习一中二分音符演奏两拍，若用时间概念表示两拍，即演奏2秒。1=F为调号，表示用F调笛子演奏，初学阶段一般推荐使用F调或G调笛子练习，熟练后可用任意调的笛子演奏，不受练习曲所标注调式的限制。

练习曲二

1 = F　4/4（筒音作5）

5　5　5　5　｜5　5　5　5　｜5　5　5　5　｜5　-　5　-　｜

5　5　5　5　｜5　5　5　-　｜5　5　5　5　｜5　-　5　-　‖

> ♫ **音乐小贴士**
>
> "5"是笛子的中音，将笛子的六个音孔全部按下，气息较低音的sol急一些，力量稍微大一些，但要掌握度，不可过急，否则容易"破音"，也容易损伤笛膜。

练习曲三

1 = F　4/4（筒音作5）

5̣　5̣　5̣　5̣　｜5̣　5̣　5̣　-　｜5　5　5　5　｜5　-　5　-　｜

5̣　5̣　5̣　5̣　｜5̣　5̣　5　-　｜5　5̣　5　5̣　｜5̣　-　5　-　‖

> ♫ **音乐小贴士**
>
> 5与5交替练习时注意气息与力度的转换，因两个音的按孔指法相同，要靠气息的变化而演奏出不同的音高，若气息交替不够准确则没有音高的变化。

二、长音练习（为控制气息而做的练习）

长音练习是气息控制练习的重要环节，是流畅演奏乐曲的基础，练习长音时注意吸气要快，呼气要慢，即快吸慢呼。

练习曲四

$1 = F$ $\dfrac{4}{4}$（筒音作$\dot 5$）

5̣ - 5̣ - | 5̣ - - - | 5̣ - 5̣ - | 5̣ - - - |

5̣ - - - | 5̣ - - - | 5̣ - - - | 5̣ - - - |

5̣ - 5̣ - | 5̣ - 5̣ - | 5̣ - - 5̣ - | 5̣ - - - |

5̣ - 5̣ 5̣ | 5̣ - 5̣ - | 5̣ - - - | 5̣ - - - ‖

 音乐小贴士

　　练习曲四中的音符"5 – – –"为全音符，音符右侧有三条增时线，表示增加三拍的时值，在练习曲四中全音符演奏四拍。练习时可每小节换气一次。

练习曲五

$1 = F$ $\dfrac{4}{4}$（筒音作$\dot 5$）

5 - - - | 5 - 5 - | 5 - - - | 5 - - - |

5 - 5 - | 5 - 5 - | 5 - - - | 5 - - - |

5 - 5 - | 5 - - - | 5 - 5 - | 5 - - - |

5 - - - | 5 - - - | 5 - - - | 5 - - - ‖

练习曲六

$1 = F$ $\dfrac{4}{4}$（筒音作$\dot 5$）

5 - - - | 5 - 5 - | 5̣ - 5̣ - | 5̣ - - - |

5 - 5 5 | 5 - 5̣ - | 5 - - - | 5 - - - |

5 - 5 - | 5̣ - - - | 5̣ - 5̣ - | 5 - - - |

5̣ - - - | 5̣ - - - | 5 - - - | 5 - - - ‖

♫ **音乐小贴士**

初练阶段建议慢速演奏，每小节换一次气，待熟练以后可逐渐加快速度，两小节换一次气。

三、筒音作 5̣ 指法练习

筒音作 5̣ 是笛子演奏初学阶段的首学项目，意思是将音孔全部按下演奏的是sol音，筒音作 5̣ 的指法如下表所示。

发音	指法	吹奏要领
5̣	●●●●●●	吹奏这组音时气息要缓，用缓吹的方法，控制住气息。口风也要缓，风门要适当放大，嘴唇肌肉放松。
6̣	●●●●●○	
7̣	●●●●○○	
1	●●●○○○	
2	●●○○○○	
3	●○○○○○	
4	○●●●○●○	
5	○●●●●●	吹奏这组音需要用"急吹"的方式，口风急而有力，嘴唇收紧并有一定的力度。
6	●●●●●○	
7	●●●●○○	
1̇	●●●○○○	
2̇	●●○○○○	
3̇	●○○○○○	
4̇	○●●●●○	吹奏这组音需要用"超吹"的吹奏方法，口风具有冲击力、爆发力，快速地将气送入吹孔并保持唇部肌肉的紧张度。
5̇	○●●○○○	
6̇	●●○●○○	

注：指法表中●为按音孔，○为开音孔。表中从左向右依次为笛子的6孔、5孔、4孔、3孔、2孔、1孔。

练习曲七

1 = F 4/4 （筒音作5）

臧翔翔 曲

5̣ 6̣ 7̣ 1 | 2 3 4 - | 4 3 2 1 | 7̣ 6̣ 5̣ - |

5̣ 6̣ 7̣ 1 | 2 3 4 3 | 5̣ 5̣ 6̣ 7̣ | 1 - 1 - ‖

🎵 音乐小贴士

　　吹奏这组音时气息要缓，用缓吹的方法，控制住气息。口风也要缓，风门要适当放大，嘴唇肌肉放松。

发音	指法
5̣	吹孔　膜孔　6孔 5孔 4孔 3孔 2孔 1孔　出音孔
6̣	吹孔　膜孔　6孔 5孔 4孔 3孔 2孔 1孔　出音孔
7̣	吹孔　膜孔　6孔 5孔 4孔 3孔 2孔 1孔　出音孔
1	吹孔　膜孔　6孔 5孔 4孔 3孔 2孔 1孔　出音孔
2	吹孔　膜孔　6孔 5孔 4孔 3孔 2孔 1孔　出音孔
3	吹孔　膜孔　6孔 5孔 4孔 3孔 2孔 1孔　出音孔
4	吹孔　膜孔　6孔 5孔 4孔 3孔 2孔 1孔　出音孔

注：指法表中●为按音孔，○为开音孔。

练习曲八

1 = F 4/4 （筒音作5）

臧翔翔 曲

5 6 7 1̇ | 2̇ 3̇ 2̇ - | 3̇ 2̇ 1̇ 2̇ | 7 - 7 - |

5 6 7 1̇ | 2̇ 3̇ 3̇ 2̇ | 1̇ 7 6 7 | 1̇ - 1̇ - ‖

 音乐小贴士

吹奏这组音需要用"急吹"的方式，口风急而有力，嘴唇收紧并有一定的力度。

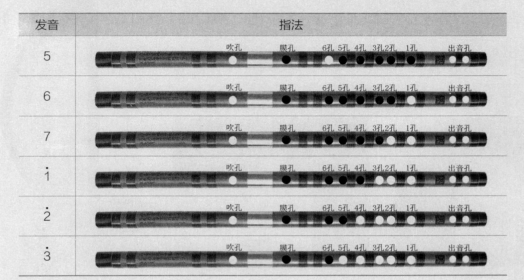

注：指法表中●为按音孔，○为开音孔。

练习曲九

1 = F　**4/4**　（筒音作5）　　　　　　　　　　臧翔翔 曲

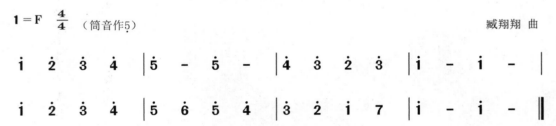

 音乐小贴士

吹奏这组音需要用"超吹"的吹奏方法，口风具有冲击力、爆发力，快速地将气送入吹孔并保持唇部肌肉的紧张度。

发音	指法
$\dot{4}$	
$\dot{5}$	
$\dot{6}$	

注：指法表中●为按音孔，○为开音孔。

第五章
筒音作5的音阶练习

一、二分音符与全音符的音阶练习

练习曲一

1 = F 4/4 （筒音作5）

臧翔翔 曲

5̣ - 5̣ - | 6̣ - 6̣ - | 7̣ - 7̣ - | 1 - 1 - |

2 - 2 - | 3 - 3 - | 4 - 4 - | 5 - 5 - |

6 - 6 - | 7 - 7 - | i - i - | i - i - |

i̇ - i̇ - | 2̇ - 2̇ - | 3̇ - 3̇ - | 2̇ - 2̇ - |

i̇ - i̇ - | 7 - 7 - | 6 - 6 - | 5 - 5 - |

4 - 4 - | 3 - 3 - | 2 - 2 - | 1 - - - ‖

♪ **音乐小贴士**

"X －"（X代表音符，不代表具体音）二分音符在练习曲一中演奏两拍，"X －－－"四分音符演奏四拍。低音区的 la、si 两个音与中音区的 la、si，高音区的 do、re、mi 三个音与中音区的 do、re、mi 指法相同，注意气息的控制，低音区用气要轻，高音区用气要急一些。

发音	指法
6̣	
7̣	
1	
2	

续表

发音	指法
3	
6	
7	
$\dot{1}$	
$\dot{2}$	
$\dot{3}$	

练习曲二

$1 = F$ $\frac{4}{4}$ （筒音作5）

臧翔翔 曲

$\underset{\cdot}{5}$ － $\underset{\cdot}{6}$ － ｜ $\underset{\cdot}{7}$ － 1 － ｜ 2 － － － ｜ 1 － － － ｜

2 － 3 － ｜ 4 － 5 － ｜ 3 － － － ｜ 3 － － － ｜

5 － 6 － ｜ 7 － $\dot{1}$ － ｜ $\dot{2}$ － $\dot{3}$ － ｜ $\dot{2}$ － $\dot{1}$ － ｜

7 － 5 － ｜ 6 － 7 － ｜ $\dot{1}$ － $\dot{1}$ － ｜ $\dot{1}$ － － － ‖

二、四分音符与二分音符的音阶练习

练习曲三

$1 = F$ $\frac{2}{4}$ （筒音作5）

臧翔翔 曲

$\underset{\cdot}{5}$ $\underset{\cdot}{5}$ ｜ $\underset{\cdot}{6}$ $\underset{\cdot}{7}$ ｜ 1 － ｜ 1 － ｜ $\underset{\cdot}{7}$ $\underset{\cdot}{7}$ ｜ $\underset{\cdot}{6}$ $\underset{\cdot}{6}$ ｜

5̣ - | 5̣ - | 5̣ 5̣ | 6̣ 7̣ | 1 2 | 3 - |

4 3 | 2 3 | 2 - | 2 - | 5 5 | 6 7 |

i - | i - | 3̇ 2̇ | i 2̇ | 2̇ - | 2̇ - |

5 5 | 6 7 | i 2̇ | 3̇ i | 7 5 | 6 2̇ |

i - | i - ‖

 音乐小贴士

"X"为四分音符，四分音符在练习曲三中演奏一拍。

三、八分音符与四分音符的音阶练习

练习曲四

1 = F　**2/4**　（筒音作5）　　　　　　　　　臧翔翔 曲

5̣ 5̣ 5̣ | 6̣ 6̣ 6̣ | 7̣ 7̣ 7̣ | 1 1 | 2 2 2 | 3 3 3 |

4 4 4 | 3 2 | 3 3 3 | 4 4 4 | 5 5 5 | 6 5 |

7 7 7 | i i i | 2̇ i i | i - | 3̇ 3̇ 3̇ | 4̇ 3̇ |

2̇ 2̇ 2̇ | i i | 7 7 7 | 5 5 5 | 6 7 7 | i - |

3̇ 3̇ 3̇ | 4̇ 3̇ | 2̇ 2̇ 2̇ | i i | 7 7 7 | 6 6 |

5 6 7 | i - ‖

> ♫ **音乐小贴士**
>
> "X"音符下方的横线称为减时线，加一条减时线的音符为八分音符，八分音符较四分音符时值减少一半，在练习曲四中演奏半拍。

四、十六分音符与其他音符的音阶练习

练习曲五

1 = F 2/4 （筒音作5）

臧翔翔 曲

> ♫ **音乐小贴士**
>
> "X"加两条减时线的音符为十六分音符，十六分音符较八分音符时值减少一半，在练习曲五中演奏四分之一拍，四个十六分音符演奏一拍。

五、不同时值音符的混合练习

练习曲六

1 = F 2/4 （筒音作5）

臧翔翔 曲

$\dot{1}$ 7 6 5 | 4 3 2 1 | 7̲ 5̲ 6̲ 7̲ | 1 1 | 1 5̣ 6̣ 7̣ | 1 2 3 4 |

5 5 5 6 | 5 5 | 5 6 7 6 | 5 4 3 2 | 1 7̣ 6̣ 5̣ | 1 1 |

1 5̣ 6̣ 7̣ | 1 2 3 4 | 5 5 6 2̇ | $\dot{1}$ $\dot{1}$ | 2̇ $\dot{1}$ 7 6 | 5 $\dot{1}$ 5 3 |

4 3 3 2 5 | 3 3 | 1 5̣ 6̣ 7̣ | 1 2 3 4 | 5 6 7 2̇ | $\dot{1}$ 6 |

2̇ $\dot{1}$ 7 6 | 5 4 3 2 | 5 5 6 2̇ | 1 - ‖

练习曲七

1 = F 2/4 （筒音作5）

臧翔翔 曲

5̲5̲5̲5̲ 6̲6̲6̲6̲ | 7̲7̲7̲7̲ 1 | 2̲2̲2̲2̲ 3̲3̲3̲3̲ | 4̲4̲4̲4̲ 5 | 6̲6̲6̲6̲ 7̲7̲7̲7̲ |

$\dot{1}$̲$\dot{1}$̲$\dot{1}$̲$\dot{1}$̲ 7 | 2̲̇$\dot{1}$̲7̲6̲5̲4̲3̲2̲ | 5̲5̲6̲7̲ 1 | 5̲5̲5̲5̲ 6̲6̲6̲6̲ | 7̲7̲7̲7̲ 1 |

2̲2̲2̲2̲ 3̲3̲3̲3̲ | 4̲4̲4̲4̲ 3 | 5̲5̲5̲5̲ 6̲6̲6̲6̲ | 7̲7̲7̲7̲ $\dot{1}$ | 2̲̇3̲̇2̲̇$\dot{1}$̲ 7̲$\dot{1}$̲7̲6̲ |

5̲5̲6̲7̲ $\dot{1}$ | 2̲̇3̲̇2̲̇$\dot{1}$̲ 7̲$\dot{1}$̲7̲6̲ | 5 6 7 2̇ | $\dot{1}$ - | $\dot{1}$ - ‖

第六章
简单的节奏练习

一、四分音符与八分音符的乐曲练习

圣诞快乐

1 = G　$\frac{3}{4}$　（筒音作5）

英国儿歌

$\underline{\dot{5}\ \dot{5}}$ | 1 | $\underline{1\ \dot{1}}$ $\underline{2\ \dot{1}}$ $\underline{7}$ | $\dot{6}$ $\dot{6}$ $\underline{\dot{6}\ \dot{6}}$ | 2 | $\underline{2\ 3}$ $\underline{2\ 1}$ | $\dot{7}$ $\dot{5}$ $\underline{\dot{5}\ \dot{5}}$ |

3 | $\underline{3\ 4}$ $\underline{3\ 2}$ | 1 | $\dot{6}$ $\underline{\dot{5}\ \dot{5}}$ | $\dot{6}$ 2 $\dot{7}$ | 1 － ‖

🎵 **音乐小贴士**

《圣诞快乐》是一首英国儿歌，乐曲拍号为四三拍，四分音符演奏一拍，两个八分音符演奏一拍。

发音	指法
$\dot{5}$	
$\dot{6}$	
7	
1	
2	
3	
4	

两只老虎

1 = F　$\frac{4}{4}$　（筒音作5）

法国儿歌

1 2 3 1 | 1 2 3 1 | 3 4 5 － | 3 4 5 － |

$\underline{5\ 6}$ $\underline{5\ 4}$ $\underline{3\ 1}$ | $\underline{5\ 6}$ $\underline{5\ 4}$ $\underline{3\ 1}$ | 3 $\underline{5}$ 1 － | 3 $\underline{5}$ 1 － ‖

🎵 音乐小贴士

《两只老虎》是一首法国儿歌，乐曲为四四拍，四分音符演奏一拍，两个八分演奏一拍，二分音符演奏两拍。

发音	指法
5̣	
1	
2	
3	
4	
5	
6	

二、有休止符的乐曲练习

在农场里

1 = D $\frac{2}{4}$ （筒音作5）

美国儿歌

1 1 2 | 3 1 | 2 0 | 2 0 | 2 2 3 |

4 2 | 3 0 | 3 0 | 5 5 6 | 5 3 |

4 4 | 6 - | 5 5 | 4 2 | 1 - | 1 0 ‖

♪ 音乐小贴士

　　《在农场里》是一首美国儿歌，乐曲为四二拍，四分音符演奏一拍。乐曲中的"0"为四分休止符，表示休止一拍。

发音	指法
1	吹孔　膜孔　6孔 5孔 4孔 3孔 2孔 1孔　出音孔
2	吹孔　膜孔　6孔 5孔 4孔 3孔 2孔 1孔　出音孔
3	吹孔　膜孔　6孔 5孔 4孔 3孔 2孔 1孔　出音孔
4	吹孔　膜孔　6孔 5孔 4孔 3孔 2孔 1孔　出音孔
5	吹孔　膜孔　6孔 5孔 4孔 3孔 2孔 1孔　出音孔
6	吹孔　膜孔　6孔 5孔 4孔 3孔 2孔 1孔　出音孔

好朋友

1 = G　2/4　（筒音作5）　　　　　　　　　　　　　仫佬族民歌

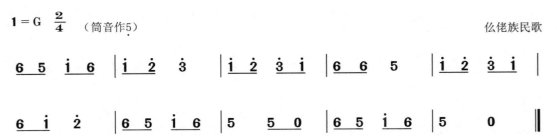

♪ 音乐小贴士

　　《好朋友》是一首仫佬族民歌，乐曲为四二拍，两个八分音符演奏一拍，一个八分音符演奏半拍，按照记谱法中音值组合的规律将两个八分音符的减时线连接在一起。乐曲中"0"为八分休止符，休止半拍。

发音	指法
5	吹孔　膜孔　6孔 5孔 4孔 3孔 2孔 1孔　出音孔

续表

发音	指法
6	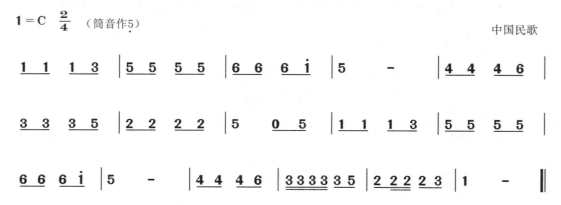
$\dot{1}$	
$\dot{2}$	
$\dot{3}$	

三、有十六分音符的乐曲练习

小毛驴

1 = C $\frac{2}{4}$ （简音作5）

中国民歌

$\underline{1\ 1}\ \underline{1\ 3}$ | $\underline{5\ 5}\ \underline{5\ 5}$ | $\underline{6\ 6}\ \underline{6\ \dot{1}}$ | 5 \quad - | $\underline{4\ 4}\ \underline{4\ 6}$ |

$\underline{3\ 3}\ \underline{3\ 5}$ | $\underline{2\ 2}\ \underline{2\ 2}$ | 5 \quad 0 | $\underline{0\ 5}$ | $\underline{1\ 1}\ \underline{1\ 3}$ | $\underline{5\ 5}\ \underline{5\ 5}$ |

$\underline{6\ 6}\ \underline{6\ \dot{1}}$ | 5 \quad - | $\underline{4\ 4}\ \underline{4\ 6}$ | $\underline{3\ 3\ 3\ 3}\ \underline{3\ 5}$ | $\underline{2\ 2\ 2\ 2}\ \underline{2\ 3}$ | 1 \quad - ‖

♪ 音乐小贴士

《小毛驴》是一首中国民歌，乐曲为四二拍，"X"音符下方加两条减时线为"十六分音符"，十六分音符在乐曲中演奏四分之一拍，按照记谱法中音值组合的规律将四个十六分音符的减时线连接在一起，"XXXX"四个十六分音符演奏一拍。节奏"XXX"为前八后十六节奏型，前面八分音符演奏半拍，后面两个十六分音符演奏半拍。

发音	指法
1	

续表

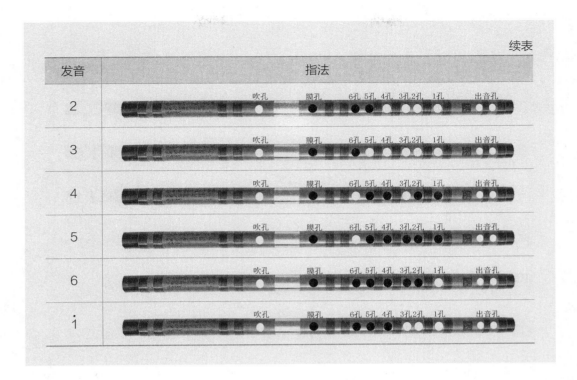

发音	指法
2	
3	
4	
5	
6	
i̇	

大　鼓

1 = F　2/4　（筒音作 5̣）　　　　　　　　　　　　日本民歌

3 3 3 1 1 | 5̣ 　 5̣ 　 | 3 3 3 1 1 | 5 5 5 | 6 5 5 3 3 |

5 3 3 2 2 | 5̣ 　 5̣ 　 | 1 1 1 ‖

🎵 音乐小贴士

　　《大鼓》是一首日本民歌，乐曲为四二拍，演奏前八后十六的节奏型（XXX）要注意八分音符的时值为半拍，两个十六分音符演奏半拍。演奏低音sol时注意气息要轻。

发音	指法
5̣	
1	
2	

续表

发音	指法
3	吹孔　膜孔　6孔 5孔 4孔 3孔 2孔　1孔　出音孔
5	吹孔　膜孔　6孔 5孔 4孔 3孔 2孔　1孔　出音孔
6	吹孔　膜孔　6孔 5孔 4孔 3孔 2孔　1孔　出音孔

四、附点节奏的练习

小 象

1 = F　$\frac{3}{4}$　（筒音作5）

日本民歌

1· 6 5 | 1· 6 5 | 1· 2 3 5 | 3 3 2 1 2 |

5· 5 3 | 6 5 3 1 | 2· 3 6 5 | 1 － － ‖

♪ 音乐小贴士

《小象》是一首日本民歌，乐曲为四三拍，四分音符演奏一拍。音符右下角的点称为"附点"，表示延长前面音符一半的时值。有附点的四分音符读作四分附点音符或附点四分音符，在乐曲中四分音符演奏一拍，附点延长半拍，所以附点四分音符演奏一拍半。

发音	指法
5·	吹孔　膜孔　6孔 5孔 4孔 3孔 2孔　1孔　出音孔
6·	吹孔　膜孔　6孔 5孔 4孔 3孔 2孔　1孔　出音孔
1	吹孔　膜孔　6孔 5孔 4孔 3孔 2孔　1孔　出音孔
2	吹孔　膜孔　6孔 5孔 4孔 3孔 2孔　1孔　出音孔

续表

发音	指法
3	吹孔　膜孔　6孔 5孔 4孔 3孔 2孔 1孔　出音孔
5	吹孔　膜孔　6孔 5孔 4孔 3孔 2孔 1孔　出音孔
6	吹孔　膜孔　6孔 5孔 4孔 3孔 2孔 1孔　出音孔

我有一支歌

1 = F　2/4　（筒音作5）　　　　　　　　　　　　江西民歌

音乐小贴士

《我有一支歌》是一首江西民歌，乐曲为四二拍，乐曲中的附点节奏称为"后附点"，八分音符演奏半拍后演奏一拍半的四分附点音符，演奏后附点注意两个音的连贯，中间不可换气。

发音	指法
6	吹孔　膜孔　6孔 5孔 4孔 3孔 2孔 1孔　出音孔
$\dot{1}$	吹孔　膜孔　6孔 5孔 4孔 3孔 2孔 1孔　出音孔
$\dot{2}$	吹孔　膜孔　6孔 5孔 4孔 3孔 2孔 1孔　出音孔
$\dot{3}$	吹孔　膜孔　6孔 5孔 4孔 3孔 2孔 1孔　出音孔

五、切分节奏的练习

牧　童

1 = D　2/4　（筒音作5）　　　　　　　　　　　　　　　捷克民歌

$\underline{1\ 1}$　2　｜$\underline{3}$　5　$\underline{4}$　｜3　2　｜1　－　｜$\underline{5}$　5　6　｜

$\underline{7}$　$\dot{2}$　$\dot{1}$　｜7　6　｜5　－　｜$\dot{1}$　3　$\dot{2}$　$\dot{1}$　7　｜

$\underline{6}$　6　$\underline{5}$　｜4　3　｜$\underline{2}$　2　3　｜$\underline{5}$　5　$\underline{4}$　｜3　2　｜1　－　‖

🎵 **音乐小贴士**

　　《牧童》是一首捷克民歌，乐曲为四二拍，"\underline{X} X \underline{X}"称为切分节奏，中间四分音符为节拍的重音，演奏一拍。

发音	指法
1	吹孔　膜孔　6孔 5孔 4孔 3孔 2孔 1孔　出音孔
2	吹孔　膜孔　6孔 5孔 4孔 3孔 2孔 1孔　出音孔
3	吹孔　膜孔　6孔 5孔 4孔 3孔 2孔 1孔　出音孔
4	吹孔　膜孔　6孔 5孔 4孔 3孔 2孔 1孔　出音孔
5	吹孔　膜孔　6孔 5孔 4孔 3孔 2孔 1孔　出音孔
6	吹孔　膜孔　6孔 5孔 4孔 3孔 2孔 1孔　出音孔
7	吹孔　膜孔　6孔 5孔 4孔 3孔 2孔 1孔　出音孔
$\dot{1}$	吹孔　膜孔　6孔 5孔 4孔 3孔 2孔 1孔　出音孔
$\dot{2}$	吹孔　膜孔　6孔 5孔 4孔 3孔 2孔 1孔　出音孔
$\dot{3}$	吹孔　膜孔　6孔 5孔 4孔 3孔 2孔 1孔　出音孔

我的小猫

1 = C　$\frac{2}{4}$　（筒音作5）

<div align="right">突尼斯儿歌</div>

🎵 音乐小贴士

　　《我的小猫》是一首突尼斯儿歌，乐曲中音符上方的连线为"延音线"，表示将连线下方的两个音时值相加，形成了跨小节的切分节奏。

发音	指法
3	
4	
5	
6	
7	
i̇	
2̇	

六、三连音的连线

再 见

$1=G$ $\frac{2}{4}$ （筒音作5）

欧美民歌

| 1 | 5̣· | 1 | - | 1 | <u>2· 2</u> | 3 | - | 3 | <u>4 4</u> |

| 5 | <u>6 5 4</u>³ | 3 | 2 | 1 | - ‖

🎵 音乐小贴士

《再见》是一首欧美民歌，乐曲第六小节的节奏称为"三连音"，是一种节奏的特殊划分，其时值等于其中两个音符的时值。乐曲中的三连音为八分音符的三连音，时值为一拍，将一拍平均划分为三等分演奏三个音。

发音	指法
1	
2	
3	
4	
5	
6	

哥哥带上我

$1=G$ $\frac{2}{4}$ （筒音作5）

山西民歌

| <u>5 5 6</u>³ <u>5 4 3</u>³ | <u>2 2 5</u>³ 2 | <u>5 1 2</u>³ <u>1 7 6</u>³ | <u>5̲ 6·</u> 5 | <u>5 1 2</u>³ <u>1 7 6</u>³ |

| <u>5 5 5</u>³ <u>4 3 2</u>³ | <u>2 5 5</u> <u>1 2 1 7 6</u> | <u>5̲ 6·</u> 5̣ ‖

🎵 音乐小贴士

　　《哥哥带上我》是一首山西民歌，乐曲连续的三连音速度较快，不同音区的转换要注意气息的控制，可整体将速度放慢，待熟练以后逐渐加快演奏速度。

发音	指法
$\underset{\cdot}{5}$	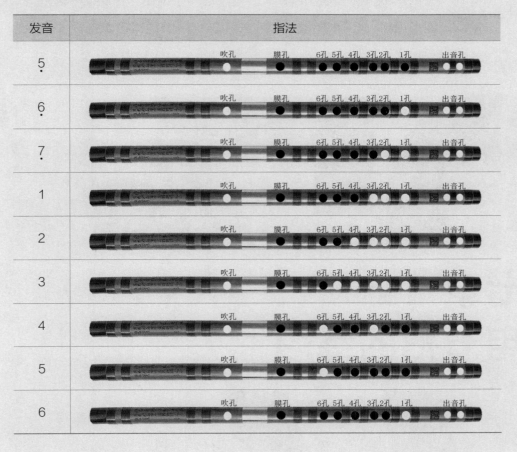
$\underset{\cdot}{6}$	
$\underset{\cdot}{7}$	
1	
2	
3	
4	
5	
6	

第七章
常用节拍的练习

一、$\frac{4}{4}$ 拍练习

拍号 $\frac{4}{4}$，读作：四四拍，表示以四分音符为一拍，每小节有四拍。四四拍的强弱规律是：强 弱 次强 弱。

当红军

1 = F　$\frac{4}{4}$　（筒音作5）

江西民歌

$$3\ 5\ \underline{6}\ \dot{\underline{1}}\ \underline{5.}\underline{6}\ \underline{5}\ |\ \underline{3}\ \underline{2}\ \underline{5}\ \underline{3}\ \underline{2}\ \underline{1.}\underline{2}\ 1\ |\ 3\ \underline{5}\ \underline{5}\ \dot{\underline{1}}\ \underline{6}\ 5\ |\ \underline{3}\ \underline{2}\ \underline{5}\ \underline{3}\ \underline{2}\ \underline{1.}\underline{2}\ 1\ |$$

$$\underline{3}\ \underline{1}\ \underline{2.}\underline{3}\ \underline{5}\ \underline{6}\ \underline{5}\ 3\ |\ \underline{2.}\underline{3}\ \underline{2}\ \underline{1}\ \dot{1}\ \dot{6}\ 0\ \dot{1}\ |\ \underline{2.}\underline{3}\ \dot{1}\ \dot{6}\ \dot{5}\ -\ |\ \underline{3}\ \underline{1}\ \underline{2.}\underline{3}\ \underline{5}\ \underline{6}\ \underline{5}\ 3\ |$$

$$\underline{2.}\underline{3}\ \underline{2}\ \underline{1}\ \dot{1}\ \dot{6}\ 0\ \dot{1}\ |\ \underline{1.}\underline{2}\ \dot{1}\ \dot{6}\ \dot{5}\ -\ \|$$

🎵 音乐小贴士

发音	指法
$\dot{5}$	吹孔　膜孔　6孔 5孔 4孔 3孔 2孔 1孔　出音孔
$\dot{6}$	吹孔　膜孔　6孔 5孔 4孔 3孔 2孔 1孔　出音孔
1	吹孔　膜孔　6孔 5孔 4孔 3孔 2孔 1孔　出音孔
2	吹孔　膜孔　6孔 5孔 4孔 3孔 2孔 1孔　出音孔
3	吹孔　膜孔　6孔 5孔 4孔 3孔 2孔 1孔　出音孔
5	吹孔　膜孔　6孔 5孔 4孔 3孔 2孔 1孔　出音孔
6	吹孔　膜孔　6孔 5孔 4孔 3孔 2孔 1孔　出音孔
$\dot{1}$	吹孔　膜孔　6孔 5孔 4孔 3孔 2孔 1孔　出音孔

欢乐颂

1 = F $\dfrac{4}{4}$ （筒音作5）

贝多芬 曲

3 3 4 5 | 5 4 3 2 | 1 1 2 3 | 3. 2 2 - |

3 3 4 5 | 5 4 3 2 | 1 1 2 3 | 2. 1 1 - |

2 2 3 1 | 2 3 4 3 1 | 2 3 4 3 2 | 1 2 5 - |

3 3 4 5 | 5 4 3 2 | 1 1 2 3 | 2. 1 1 - ‖

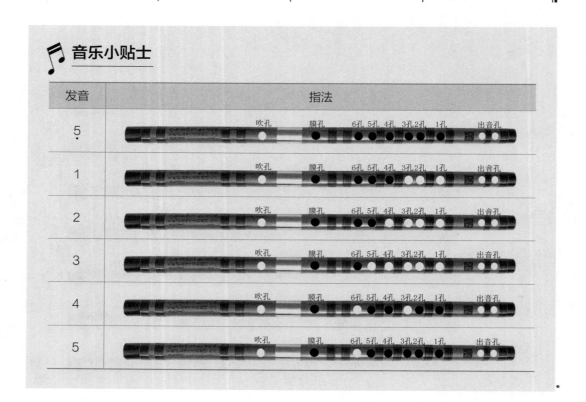

♫ 音乐小贴士

发音	指法
5	
1	
2	
3	
4	
5	

二、$\dfrac{3}{4}$拍练习

拍号$\dfrac{3}{4}$，读作：四三拍，表示以四分音符为一拍，每小节有三拍。四三拍的强弱规律是：强 弱 弱。

美丽的黄昏

1 = G $\frac{3}{4}$ （筒音作5）

欧美童谣

| 1 - 2 | 3 - 1 | 4 - 3̲ 3 | 3 2 1 | 4 - 3̲ 3 |

| 3 2 1 | 3 - 4 | 5 - 3 | 6 - 5̲ 5 | 5 4 3 |

| 6 - 5̲ 5 | 5 4 3 | 1 - - | 1 - - | 1 - - |

| 1 - - | 1 - - | 1 - - ‖

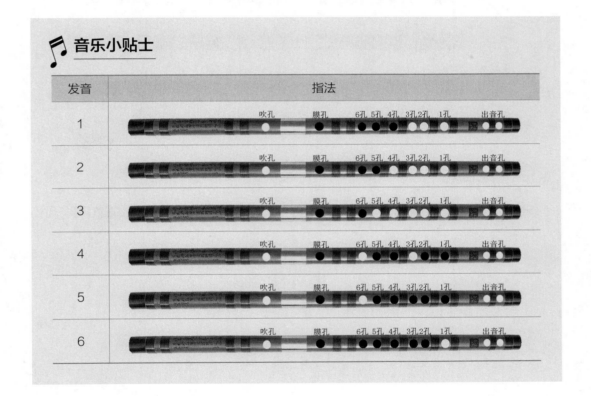

音乐小贴士

发音	指法
1	
2	
3	
4	
5	
6	

假如我是小鸟

1 = C $\frac{3}{4}$ （筒音作5）

德国童谣

| 1̲ 1̲ 1 1 | 3· 2̲ 1 | 3̲ 3̲ 3 3 | 5· 4̲ 3 | 5 4̲ 4̲ 3 |

| 2 - - | 2· 2̲ 1 7̣ | 1 2 3 | 4· 4̲ 3 2 | 3 4 5 |

| 5̲ 4̲ 3̲ 3̲ 2 | 1 - - ‖

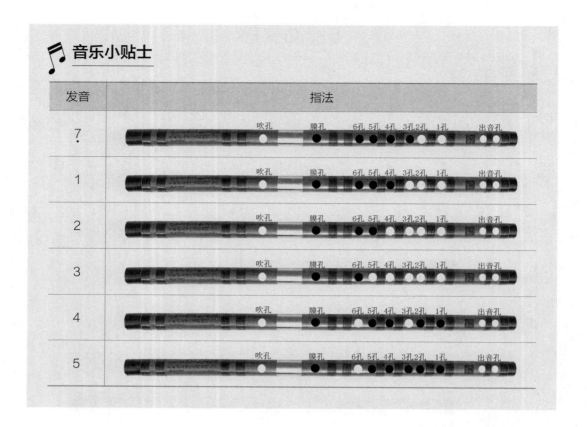

发音	指法
7̣	
1	
2	
3	
4	
5	

三、$\frac{2}{4}$ 拍练习

拍号 $\frac{2}{4}$，读作：四二拍，表示以四分音符为一拍，每小节有两拍。四二拍的强弱规律是：强 弱。

小拜年

1 = G $\frac{2}{4}$ （筒音作5）

湖南花鼓戏

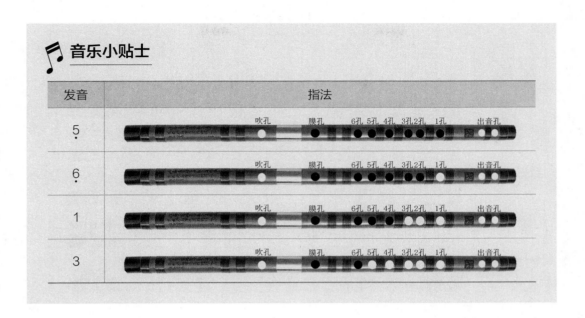

发音	指法
5̣	
6̣	
1	
3	

我的家在日喀则

1=♭B 2/4 （筒音作5）

藏族民歌

5 5555 | 3 5 6 5 | 3 5 3 2 | 1 i̇ 0 | 1 1 1 2 3 |

5 5 | i̇ i̇ 6 i̇ | 6 5 0 | i̇ i̇ 2̇ i̇ | 6 i̇ 6 5 |

3 5 3 2 | 1 1 0 | i̇ 3̇ | 2̇ 2̇. | i̇ 3̇ |

2̇ 2̇. | i̇ i̇ 2̇ i̇ | 6 i̇ 6 5 | 3 5 3 2 | 1 i̇ 0 ‖

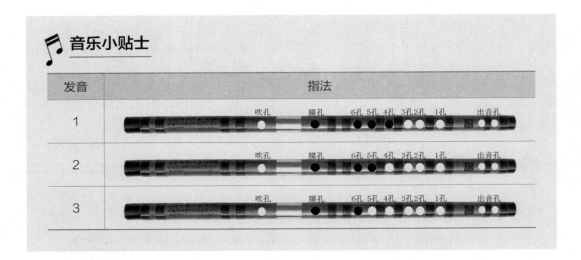

发音	指法
1	
2	
3	

续表

发音	指法
5	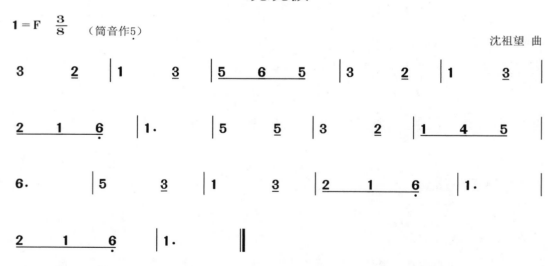
6	
$\dot{1}$	
$\dot{2}$	
$\dot{3}$	

四、$\frac{3}{8}$ 拍练习

拍号 $\frac{3}{8}$，读作：八三拍，表示以八分音符为一拍，每小节有三拍。八三拍的强弱规律是：强 弱 弱。

跷跷板

1 = F $\frac{3}{8}$ （简音作5）

沈祖望 曲

```
3    2  | 1    3  | 5  6  5  | 3    2  | 1    3  |

2  1  6  | 1. | 5    5  | 3    2  | 1  4  5  |

6. | 5    3  | 1    3  | 2  1  6  | 1. |

2  1  6  | 1. ‖
```

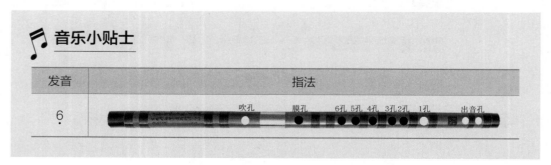

🎵 音乐小贴士

发音	指法
$\dot{6}$	

续表

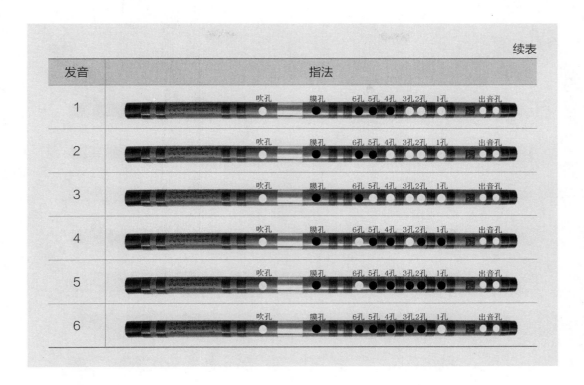

发音	指法
1	吹孔　膜孔　6孔 5孔 4孔 3孔 2孔 1孔　出音孔
2	
3	
4	
5	
6	

划　船

1 = F　3/8　（筒音作5）

臧翔翔　曲

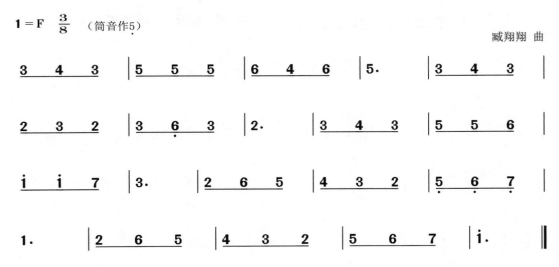

```
3  4  3  | 5  5  5  | 6  4  6  | 5. | 3  4  3  |

2  3  2  | 3  6  3  | 2. | 3  4  3  | 5  5  6  |

1  1  7  | 3. | 2  6  5  | 4  3  2  | 5  6  7  |

1. | 2  6  5  | 4  3  2  | 5  6  7  | 1. ‖
```

🎵 **音乐小贴士**

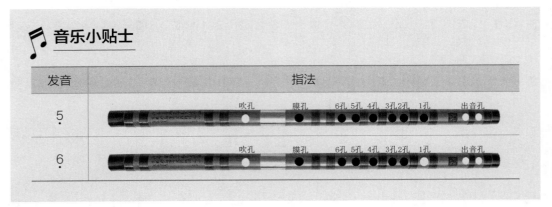

发音	指法
5	吹孔　膜孔　6孔 5孔 4孔 3孔 2孔 1孔　出音孔
6	吹孔　膜孔　6孔 5孔 4孔 3孔 2孔 1孔　出音孔

续表

发音	指法
7̇	吹孔　膜孔　6孔 5孔 4孔 3孔 2孔 1孔　出音孔
1	吹孔　膜孔　6孔 5孔 4孔 3孔 2孔 1孔　出音孔
2	吹孔　膜孔　6孔 5孔 4孔 3孔 2孔 1孔　出音孔
3	吹孔　膜孔　6孔 5孔 4孔 3孔 2孔 1孔　出音孔
4	吹孔　膜孔　6孔 5孔 4孔 3孔 2孔 1孔　出音孔
5	吹孔　膜孔　6孔 5孔 4孔 3孔 2孔 1孔　出音孔
6	吹孔　膜孔　6孔 5孔 4孔 3孔 2孔 1孔　出音孔
7	吹孔　膜孔　6孔 5孔 4孔 3孔 2孔 1孔　出音孔
1̇	吹孔　膜孔　6孔 5孔 4孔 3孔 2孔 1孔　出音孔

五、$\frac{6}{8}$拍练习

拍号$\frac{6}{8}$，读作：八六拍，表示以八分音符为一拍，每小节有六拍。八六拍的强弱规律是：强 弱 弱 次强 弱 弱。

小小蜘蛛

1 = F　$\frac{6}{8}$　（筒音作5）

美国儿歌

5̣ | 1　1　1　2 | 3.　3　3 | 2　1　2　3 | 1.　0. |

3　3　3　4 | 5.　5. | 4　3　4　5 | 3.　0. |

1　1　1　2 | 3.　3　3 | 2　1　2　3 | 1.　0. 5̣ |

1　7̣　1　2 | 3.　3　3 | 2　1　2　3 | 1.　0 ‖

🎵 音乐小贴士

发音	指法
$\dot{5}$	
$\dot{7}$	
1	
2	
3	
4	
5	

第八章
常用的演奏符号

一、延音线

相邻两个以上相同的音，上方的连线称为"延音线"，表示将延音线下方音符的时值相加。如谱例中有延音线的 1（do）音时值与"1－－"相同。

好姑娘

1 = F 2/4 （筒音作5） 侗族民歌

🎵 音乐小贴士

乐曲《好姑娘》是一首侗族民歌，在乐曲的第五与第六小节处节拍变为四三拍，四三拍的强弱规律是强弱弱，演奏时注意二拍子与三拍子强弱规律的不同表现。

摇篮曲

1 = C 3/4 （筒音作5） 菲律宾民歌

二、连音线

两个以上不同的音（或不相邻的两个相同的音），上方的连线称为"连音线"，表示连音线下方的音符要演奏得连贯自然，中间不可换气。也可表示一个乐句，将乐曲的一个乐

句用连音线连接，表示该乐句中间不可换气，在未标注换气记号的情况下，在连音线结束处换气。

1 = C 2/4

连音线　　　　连音线

1　2 3 | 5 6 i 2 | i. 5 6 i | 5　3 1 | 1　- ‖

童　谣

1 = F 2/4　（筒音作5）　　　　　　　　　河北民歌

2　2 | 3 5 3 2 | 1.　3 | 2　- | 2　2 |

3 5 3 2 | 1.　2 | 1　- | 6　3 | 2 3 2 1 |

6.　5 | 6　- | 6　2 | 1 2 1 6 | 5.　6 |

5　- | 2　2 | 6　2 | 2 3 1 | 2 3 2 |

6　2 | 1 2 1 6 | 5.　6 | 5　- ‖

🎵 音乐小贴士

连音线下方的音符要演奏得一气呵成，中间不可停顿或换气。一小节内两个连音线可以用一口气演奏，也可在中间快速换气。

茉莉花

1 = C 2/4　（筒音作5）　　　　　　　　　江苏民歌

3 2 3 5 6 5 i 6 | 5 3 5　6 | i 2 3 2 i 6 i | 5　- | 5 3 5　6 |

i 2 3 i 6 5 | 5 2 3 5 3 2 | 1 6 1. | 3 2 1 2. 3 | 5 6 i 6 5 |

5 3 2　3 5 3 2 ｜ 1 2 6̣　1 ｜ 2．3　1 2 1 6 ｜ 1 6̣ 5̣　0 ｜ 3 2 1　2．3 ｜

5 6 1̇ 6 5 ｜ 5 3 2　3 5 3 2 ｜ 1 2 6̣　1 ｜ 2．3　1̇ 2 1 6 ｜ 5 6 1̇ 3̇ 2̇ 1̇ 6 1̇ ｜ 5 － ‖

> ### ♫ 音乐小贴士
>
> 　　乐曲《茉莉花》是一首江苏民歌，密集的十六分音符增加了演奏的难度，同时乐句上方的连音线要求中间不可换气，按照连音线标注的乐句进行换气。初练阶段可稍微慢速练习，注意气息的控制与保持，待熟练以后逐渐增加演奏速度。

三、换气记号

　　换气记号用"∨"标注于小节线处，表示在该符号处换气，未标注换气记号处不可换气，如未标注换气记号但乐句上方有连音线，按连音线连接方式换气，若标记换气记号则按换气记号标记进行换气。

1 = C　2/4

换气记号

5̣ 1 2 3　4 5 6 7 ｜ 1̇ 5 3 5　1 ｜ ∨ 2 3 4 5　4 3 2 3 ｜ 2 5 6 3　2 ｜ ∨ ‖

红旗歌

1 = F　2/4　（筒音作5̣）　　　　　　　　　　　　　　　内蒙古民歌

3　3．3 ｜ 6　6 ｜ 5．6 3 5 ｜ 6　－　∨ ｜ 2　2 3 ｜

5 6 7 ｜ 6．5 3 5 ｜ 3　－　∨ ｜ 6　6̣ ｜ 1 2 3 ｜

2．1 6̣ 1 ｜ 2．5 ∨ ｜ 3 6̣ ｜ 1 2 3 ｜ 2 1 6̣ 1 ｜ 6̣ － ∨ ‖

> ### ♫ 音乐小贴士
>
> 　　《红旗歌》是一首内蒙古民歌，乐曲中有连音线也有换气记号，此时要根据标注的换气记号进行换气，在连音线处不可换气。

看外婆

1=♭B 4/4 （筒音作5）

湖北民歌

6 i 3 5 - | 6 6 i 2 - | i 2 3 2 3 i | 6 i 6 3 5 - |

2 3 i 2 3 i | 3 5 i 6 5. 6 | i 6 i 6 i 6 5 | 3 2 3 5 1 2 - |

3. 5 6 i 5. 6 | i 6 i 2 6 5 3 0 | i 6 i 2 6 5 3 0 | i. 6 i 3 2. i |

5 6 i 2 3 i | 6 5 3 2 i 2 i | 5 6 i 6 5 3 | 5 6 3 2 1 - ‖

四、反复记号

反复记号是略写记号的一种类型，在本书的第一章有详细的介绍。

1 = C 2/4

反复记号 反复记号

1 2 3 4 ‖:5 3 ‖:6 7 i 2 :‖ i - ‖

实际演奏顺序：

1 2 3 4 | 1 2 3 4 | 5 3 | 6 7 i 2 | 6 7 i 2 | 1 - ‖

买 菜

1 = F 2/4 （筒音作5）

湖北民歌

1 5 5 | 1 5 | 3 2 3 5 | 1 - | 5 1 |

5 1 | 3 3 3 1 | 2 - ‖:1 1 1 3 | 5 5 :‖

‖:1 1 1 3 | 5 5 ‖:x x x x | x x x :‖ 1 5 5 |

1 5 5 | 3 2 3 5 | 1 - | x 0 ‖

♫ **音乐小贴士**

　　《买菜》是一首湖北民歌，"XX XX XX X"是民歌演唱中的旁白，和说唱类似，歌词是：萝卜黄瓜西红柿，蚕豆毛豆小豌豆。最后一小节节奏型"X"是语气词，歌词是：嗨。

鹿

1 = G　4/4　（筒音作5）　　　　　　　　　　　　　　　　　　　　东蒙民歌

五、力度与表情记号

　　力度记号与表情记号是音乐的两种不同演奏记号，力度记号指演奏的音量大小，表情记号指演奏的情绪情感等音乐表情的表达，本书第一章有详细的介绍。

小放牛

1 = D　2/4　（筒音作5）　　　　　　　　　　　　　　　　　　　　河北民歌

中板　活泼、有情趣地

♫ **音乐小贴士**

　　《小放牛》是一首河北民歌，乐曲中的力度记号p为"弱"，mp为"中弱"，mf为"中强"，最后一小节的演奏记号为"渐弱"。

小黑猪

$1 = D$ $\dfrac{2}{4}$　（筒音作5）

<div align="right">山东民歌</div>

中速稍慢 诙谐地

```
5  5 3 | 5  5 3 | 5  1 3 | 2  ⌃2 1 | 2  ⌃2 1 |
p

>     >       >                ⌄
2 0  2 0 | 2  0    | 5  5 3 | 5  5 3 | 2  3  5 |
             ⌄            f

⌄           ⌄            >       >       >
1  1 6 | 1  1 6 | 1 0  1 0 | 1  0  ⌄ ‖
```

> 🎵 **音乐小贴士**

　　《小黑猪》是一首山东民歌，乐曲中的力度记号f为"强"，音符上方的符号
"＞"为重音记号，表示该音演奏的力度重一些。

第九章
装饰音练习

一、波音

波音是笛子演奏中装饰音的一种类型，由本音向上方或下方二度音快速交替并回到本音的过程称为"波音"。波音有两种：上波音与下波音，上波音向上方二度交替，下波音向下方二度交替。

$1=C$ $\frac{2}{4}$

上波音　　　　下波音

i　　i　|　7　i　‖i　i2i.　|　7　i7i.　‖

波音演奏效果：

藏族舞曲

$1=G$ $\frac{4}{4}$ （筒音作5）

藏族民歌

5 5 6 5 3 2. 3 ∨ | 1 2 3 6 5 3 2. 3 ∨ | 1 1 2 3 5. 6 3 | 2 3 2 1 6 5 6 1 0 ∨ |

1 1 2 3 5 6 5 3 | 1 2 3 6 5 3 2. 3 ∨ | 5 5 0 6 1 2 1 6 ∨ | 1 3 2 1 6 5 - ∨ |

(5 2 3 5 3 2. 3 | 5 5 0 6 1 2 1 6 | 1 3 2 1 6 5 -)‖

同坐小竹排

$1=G$ $\frac{2}{4}$ （筒音作5）

壮族民歌

中速稍快　歌谣风地

3 6 2 6 | 2 2 ∨ | 6 2 1 6 | 6 6 ∨ |

3 3 1 3 | 2 2 ∨ | 6 2 1 6 | 6 6 ∨ |

‖:3 6 6 3 | 3 3 3 1 2 ∨ | 2 1 2 1 6 | 6 6 0 :‖

二、颤音

颤音是由本音与其上方二度音快速而均匀地交替形成的演奏效果。颤音符号用"tr"或"*tr*～～"标记于音符上方。

1 = C 2/4

颤音符号

tr〰〰〰

i 2 | i - ‖ i 2 | i2i2i2i2i2i 2i2i2i2i2i ‖

颤音演奏效果：

普如莱弟弟

1 = G 4/4 （筒音作5） 内蒙古民歌

慢板 亲切地

1. 2 5. i | 6 6 1. 2 V | 3 5 3 2. 2 | 2 1 6 2 2 tr〰 - |

3. 2 5 5 3 | 2 3 2 1 6 - | 2 3 2 1 1. 1 | 1 6 5 1 6 tr〰 V - |

1 6 1 3 2 - | 1 6 1 3 2 - ‖
 rit

采莲谣

1 = F 2/4 （筒音作5） 陈田鹤 曲

稍慢

i 6. i | 5 - V | 6 5. 6 | 3 - V | 5 3 2 1 |
p

2 5 | 3 - V | i 6. i | 5 - V | 6 5. 6 |
 mp

3 - V | 5 3 2 1 | 2 6 | 1 tr〰 - | 3 5 6 |
 p

6 tr〰 - | 5 6 6 | i tr〰 - | 1 6 5 3 | 2. 1 |

2 - V | 3 5 6 | 6 tr〰 - | 5 6 6 | i tr〰 - V |
 mf f

1 6 5 3 | 2. 3 | 1 - V ‖

三、倚音

一个或多个音符依附于本音左上角或右上角的装饰性的小音符称为"倚音"。倚音在本音左上角称为"前倚音"，在本音右上角称为"后倚音"。演奏前倚音时先演奏倚音后演奏本音，演奏后倚音时先演奏本音后演奏倚音。

倚音演奏效果：

牧 歌

内蒙古民歌

1 = G 4/4 （筒音作5）

慢速 悠扬、辽阔地

青草小河边

江西民歌

1 = G 4/4 （筒音作5）

稍快 活泼地

四、滑音

滑音分为上滑音与下滑音两种类型，滑音技巧的运用能让笛子演奏的音乐更流畅，色彩更加丰富。上滑音由低音向高音滑，符号为"↗"，演奏方法是手指由低音顺次逐个抹动抬起。下滑音由高音向低音滑，符号为"↘"，演奏方法是手指由高音向低音逐个抹动按下。在演奏滑音时需要注意的是手指要保持放松灵活，做到圆润、优美、自然。

1 = C 2/4

上滑音　　　　下滑音

1　6̣ 1　| 3　1 6̣　| 5　3 5　| 3　-　‖

太阳出来了

1 = G 3/4　（筒音作5）　　　　　　　　　朝鲜民歌

中速稍慢　喜悦地

i̍ 6 i　6　| 5 3 5　6　Ⅴ| i̍ 2 i 6　| 5 3 5　6　Ⅴ|

5 3 5　3　| 2 1 2　3　Ⅴ| 5 6 5　3　| 2 1 2 1　:‖

茶山三月好风光

1 = C 2/4　（筒音作5）　　　　　　　　　江西民歌

中速　优美、田园风地

(i̍ 6 5 3 5 | 6 6 3̇ i̍ | 3/4 6 6 5　3)| i̍ 6 i 3　3 | i̍ 5 6 i 6 Ⅴ|

i̍ 3 3̇ 6 i̍ | 6 6 5　3 Ⅴ| 2/4 i̍ 3 i i̍ | 6 6 i Ⅴ| 6 6 i 3 5 |

6 3　i̍ Ⅴ| 3/4 6 6　5 Ⅴ| 3 0 Ⅴ‖

10

第十章
手指技巧练习

一、叠音

叠音是运用手指演奏出装饰音效果的技巧之一，一般在旋律平行或者下行时运用，特别是在同度进行时用叠音代替吐音，将同度的音分开。叠音用"又"符号表示，标注于音符上方，表示在原音符的上方加奏上方二度或三度的音，演奏效果与倚音相似。

划船歌

大轮船

二、打音

打音与叠音相似，也是运用手指演奏出装饰音效果的技巧之一，一般在旋律平行或者下行时运用，特别是在同度进行时用叠音代替吐音，将同度的音分开。打音用"扌"符号表

示，标注于音符上方，表示在原音符的下方加奏二度音，演奏效果与倚音相似。

1 = C 2/4

打音符号 　　　　　　　　打音实际演奏效果：

1　　2　｜3　　5　‖1　²2̲｜³3̲　5‖

小乌鸦爱妈妈

1 = G 2/4 （筒音作5）　　　　　　　　　　　　湖北民歌

中速 亲切地

5 5　3 1｜2 2 2｜3 2̲1̲ 6̲1̲｜5 5̲ 5̲｜6̲ 1̲6̲ 5̲ 1̲｜

2 2 2｜3̲ 5̲3̲ 2̲3̲｜1 1̲ 1̲｜5 6̲5̲ 3 5｜6 6̲ 6｜

5̲3̲2̲1̲ 2｜3 3̲ 3̲｜6̲ 1̲6̲ 5̲1̲｜2 2̲ 2̲｜3̲ 5̲3̲ 2̲3̲｜1 1̲ 1｜

小黄鹂鸟儿啊

1 = ♭B 4/4 （筒音作5）　　　　　　　　　　内蒙古民歌

中速 喜悦地

6̲ 5̲6̲ 3̲2̲ 1 -｜5 5̲6̲ 5̲6̲ 1̇ -｜3̇ 3̲̇ 3̇ 2̇. 3̇｜

1̲̇2̲̇ 1̲̇6̲ 5 -｜2̲̇ 2̲̇2̲̇ 1̲̇ 6̲ 6̲6̲ 6̲5̲｜6̲ 1̲̇ 3̲ 2̲1̲ 1 -｜

5. 6̲ 1̇ -｜1. 2̲ 3 6｜5. 6̲3̲ 2̲1̲ 1 -‖

三、历音

历音是由低音或由高音按自然音阶快速演奏的技巧，是笛子重要的演奏技巧之一。由低音向高音称为"上历音"，由高音向低音称为"下历音"。上历音符号为"╱"，下历音符号为"╲"。历音符号标注于两音中间，表示由前一个音向后一个音快速演奏自然音阶。

1 = C 2/4

历音符号　　　　　　　历音实际演奏效果：

1 ╱ 1̇｜1̇ ╲ 1　‖1̲ 2̲ 3̲ 4̲ 5̲ 6̲ 7̲ 1̲̇｜1̲̇ 7̲ 6̲ 5̲ 4̲ 3̲ 2̲ 1‖

历音常表现欢快、热烈、粗犷的音乐情绪，练习历音时注意手指的放松，演奏音符时值要均匀。演奏上行历音时口风由缓到急，口劲逐渐增加，演奏下行历音时口风由急到缓，口劲逐渐减小。历音常与花舌、吐音结合演奏，表现豪爽粗犷的音乐情绪。

春天的朝阳

1 = F 2/4 （筒音作5）

臧翔翔 曲

中速 有朝气地

第十一章
舌尖技巧练习

笛子舌尖技巧主要有吐音与花舌两种，吐音分为单吐音、双吐音与三吐音三种类型，吐音技巧需要与气息配合运用。花舌是通过舌尖的快速滚动让气流产生了震动产生的特殊演奏效果。

一、单吐音

单吐音一般用于长音与同音反复时，单吐音是利用舌尖部顶住上腭前半部（即"吐"字发音前状态）截断气流，然后迅速地将舌放开，气息随之吹出。通过一顶一放的连续动作，使气流断续地吹进笛子，从而获得断续分奏的吐音效果。单吐音分为断吐与连吐两种方式。断吐用"▼"符号标记于音符上方，断吐的特点是发音短促而有力，从而减少音符的时值。连吐用"т"符号标记于音符上方，连吐的舌头较为轻缓，能够清楚地将音符奏出并保持音符的时值不变，吹奏单吐音时舌尖放松，并做"吐"的声音动作。

小花伞

牧童谣

$$T \quad T \quad T \quad T \quad T \quad T$$
$$5 \quad 5 \quad 5 \quad 5 \quad 6 \quad - \quad | \quad 5 \quad 5 \quad 5 \quad 5 \quad 3 \quad - \quad | \quad 3 \quad 5 \quad 6 \quad 5 \quad 3 \quad 6 \quad 3 \quad 5 \quad | \quad 3 \quad 3 \quad 3 \quad 3 \quad 2 \quad - \quad :\|$$

$$T \quad T \quad T \quad T \quad T \quad T$$
$$5 \quad 5 \quad 5 \quad 5 \quad 6 \quad - \quad | \quad 5 \quad 5 \quad 5 \quad 5 \quad 3 \quad - \quad | \quad 3 \quad 5 \quad 6 \quad 5 \quad 3 \quad 6 \quad 3 \quad 5 \quad | \quad 3 \quad 3 \quad 3 \quad 3 \quad 2 \quad - \quad \|$$

二、双吐音

双吐音一般用于表现连续快速的节奏而使用的技巧，特别是在演奏连续快速的十六分音符进行的旋律中。演奏双吐音首先用舌尖部顶住前上腭，然后将其放开发出"吐"字，在"吐"字发出后立即发出"库"字，将"吐库"二字连续发音即可演奏双吐音效果。双吐音用"T K"符号标记于音符上方，标记"T"的音吹奏时发"吐"，标记"K"的音吹奏时发"库"。

1 = C 2/4 （筒音作5）

$$5 \qquad \dot{1} \quad | \quad 5 \quad \underset{双吐音}{\overset{Tk\ Tk}{3\ 3\ 3\ 3}} \quad | \quad \underset{单吐音}{\overset{T\ T}{5\ 5}} \quad 3 \quad 1 \quad | \quad 2 \quad - \quad \|$$

数蛤蟆

1 = G 2/4 （筒音作5）

四川民歌

中速 轻快地

$$5 \quad 3 \quad 5 \quad 3 \quad | \quad 5 \quad 1 \quad 2 \quad {}^{\vee} \quad | \quad 5 \quad 3 \quad 5 \quad 3 \quad | \quad 5 \quad 1 \quad 2 \quad {}^{\vee} \quad | \quad 5 \quad 3 \quad 5 \quad 3 \quad |$$

$$1 \quad 2 \quad 3 \quad 2.\ \underline{1} \quad {}^{\vee} \quad | \quad \overset{Tk\ Tk}{6\ 1\ 6\ 1} \quad 2 \quad {}^{\vee} \quad | \quad 1 \quad 1 \quad 7 \quad \dot{6} \quad {}^{\vee} \quad | \quad \overset{Tk\ Tk}{6\ 1\ 6\ 1} \quad 2 \quad {}^{\vee} \quad | \quad 1 \quad 1 \quad 6 \quad \underset{.}{5} \quad {}^{\vee} \quad |$$

$$\overset{Tk\ Tk}{3\ 5\ 2\ 3} \quad 5 \quad {}^{\vee} \quad | \quad 3 \quad 1 \quad 2 \quad {}^{\vee} \quad | \quad \overset{Tk\ Tk}{3\ 5\ 2\ 3} \quad 5 \quad {}^{\vee} \quad | \quad 3 \quad 1 \quad 2 \quad {}^{\vee} \quad \|$$

猜 调

1 = G 2/4 （筒音作5）

云南民歌

小快板 轻快、活泼地

$$5 \quad \dot{1} \quad | \quad \dot{1} \quad 6 \quad 5 \quad \underset{.}{5} \quad 5 \quad 6 \quad 5 \quad | \quad \overset{Tk\ Tk}{5\ 5\ 7\ 7} \quad \overset{Tk\ Tk}{7\ 1\ 2} \quad | \quad 2 \quad 5 \quad 7 \quad 7 \dot{1} \quad 2 \quad | \quad \overset{Tk\ Tk}{4\ 2\ 7\ 7} \quad 1\ 2\ 2 \quad |$$

$$\overset{Tk\ Tk}{2\ 5\ 7\ 7} \quad \overset{Tk\ Tk}{5\ 7\ 1\ 2} \quad | \quad \overset{Tk\ Tk}{4\ 2\ 7\ 7} \quad 1\ 2 \quad | \quad 2 \quad \overset{2}{\underset{.}{1}} \quad | \quad 6 \quad \overset{6}{\underset{.}{5}} \quad - \quad | \quad 5 \quad \|$$

三、三吐音

三吐音是单吐音与双吐音的组合运用，三吐音有两种演奏方式，分别用"TTK"或"TKT"符号标记于音符上方。"TTK"表示吹奏笛子时发"吐吐库"的动作，"TKT"表示吹奏笛子时发"吐库吐"的动作。三吐音技巧一般应用于前十六后八、前八后十六、三连音等节奏型中。但很多情况下笛子演奏的乐谱中并没有清晰地标注三吐音的演奏符号，这就需要演奏者在实际演奏中灵活地加入三吐音的演奏技巧。

颂祖国

维吾尔族民歌

娃哈哈

维吾尔族民歌

四、花舌

花舌是笛子演奏的特殊用舌技巧，用"＊"符号标记于音符上方，表示该音或乐句等用花舌技巧演奏。花舌的吹奏是用气流冲击舌头产生的滚动效果，其效果和"打嘟噜"相似。练习花舌可先训练舌头打"嘟噜"（舌尖发：嘟噜嘟噜嘟噜嘟噜），练习花舌技巧时舌尖要放松，震动速度要快，力度均衡而持久。

练习曲

臧翔翔 曲

练习曲

臧翔翔 曲

第十二章
筒音作1练习

一、筒音作 1̣ 指法练习

筒音作"1̣"是将笛子音孔全部按下演奏的是do音，筒音作"1̣"的指法如下表所示。

发音	指法	吹奏要领
1̣	●●●●●●	
2̣	●●●●●○	
3̣	●●●●○○	吹奏这组音时气息要缓，用缓吹的方法，控制住气息。
4̣	●●●○○○	口风要缓，风门要适当放大，嘴唇肌肉放松。
5̣	●●○○○○	
6̣	●○○○○○	
7̣	○○○○○○	
1	●●●●●● ○●●●●●	
2	●●●●●○	
3	●●●●○○	吹奏这组音需要用"急吹"，口风急而有力，嘴唇收紧
4	●●●○○○	并有一定的力度。
5	●●○○○○	
6	●○○○○○	
7	○○○○○○	
1̇	○●●○○○ ○●●●●○	吹奏这组音需要用"超吹"，口风具有冲击力和爆发力， 快速地将气送入吹孔并保持唇部肌肉的紧张度。
2̇	●●○●●○	

注：指法表中●为按音孔，○为开音孔。表中从左向右依次为笛子的6孔、5孔、4孔、3孔、2孔、1孔。

练习曲一

1 = F　2/4　（筒音作1̣）　　　　　　　　　　　　臧翔翔 曲

5 5 ｜ 5 - ｜ 5 4 ｜ 3 2 ｜ 1 - ｜ 1 - ｜ 5 6 ｜

7 i ｜ 2 2 ｜ 2 i ｜ 7 5 ｜ 6 7 ｜ i - ｜ i - ‖

练习曲二

1 = F　2/4　（筒音作1）　　　　　臧翔翔 曲

1 1 1 ｜ 2 3 4 5 ｜ 6 7 1 2 ｜ 1 5 ｜ 2 1 7 6 ｜ 5 4 3 2 ｜

1 1 1 1 ｜ 1 - ｜ 1 1 1 ｜ 2 3 4 5 ｜ 6 7 1 2 ｜ 1 6 ｜

2 1 7 6 ｜ 5 4 3 2 ｜ 1 1 5 5 ｜ 5 - ｜ 2 1 7 2 ｜ 1 5 ｜

6 5 4 6 ｜ 5 2 ｜ 5 4 3 ｜ 4 3 2 ｜ 3 1 2 3 ｜ 2 5 ｜ 2 1 7 2 ｜

1 5 ｜ 6 5 4 6 ｜ 5 3 ｜ 5 4 3 ｜ 4 3 2 ｜ 1 1 5 5 ｜ 1 - ‖

练习曲三

1 = F　2/4　（筒音作1）　　　　　臧翔翔 曲

慢速 流畅地

1 2 3 4 5 6 7 1 ｜ 7 1 7 6 5 4 3 2 ｜ 1 2 3 4 5 6 7 6 ｜ 5 4 3 2 1 ｜ 1 2 3 4 5 6 7 i ｜

7 i 7 6 5 4 3 2 ｜ 1 2 3 4 5 6 7 6 ｜ 5 4 3 2 1 ｜ 5 4 3 4 5 2 ｜ 4 3 2 3 4 2 ｜

3 2 1 2 3 1 ｜ 2 1 7 2 5 ｜ 5 4 3 4 5 2 ｜ 4 3 2 3 4 1 ｜ 3 2 1 2 5 2 4 3 ｜

2 1 2 3 2 ｜ 5 4 3 4 1 5 ｜ 6 5 4 5 6 3 ｜ 5 4 3 4 3 2 ｜ 3 2 1 7 1 ｜

$\dot{1}$ 7 6 7 $\dot{1}$ 5 ∨ | 7 6 5 6 7 3 ∨ | 5 4 3 5 4 3 2 4 | 3 2 1 3 2 5 ∨ | $\dot{1}$ 7 6 7 $\dot{1}$ 5 ∨ |

6 5 4 5 6 2 ∨ | 5 4 3 5 4 3 2 4 | 3 2 $\dot{6}$ 7 1 ∨ ‖

二、筒音作 $\dot{1}$ 乐曲练习

蒙古小夜曲

1 = F $\frac{4}{4}$ （筒音作1）　　　　　　　　　　　内蒙古民歌

中速稍慢　宁静、亲切地

$\dot{6}$ 1 2 3 | 2 1 $\dot{6}$ - | $\dot{6}$ 1 2 3 | 2 1 $\dot{6}$ - ∨ | $\dot{6}$ 1 2 3 2 1 $\dot{6}$ ∨ |

$\dot{6}$ 1 2 3 2 1 $\dot{6}$ ∨ | $\dot{6}$ 1 2 3 | 2 1 $\dot{6}$ - ∨ | 3 - 2 1 | $\dot{6}$ - $\dot{6}$ - - ∨ |

$\dot{6}$ 1 2 3 | 2 1 $\dot{6}$ - | $\dot{6}$ - 1 - | 2 - 3 - | 2 - 1 - | $\dot{6}$ - - - ∨ ‖

小奶牛

1 = F $\frac{3}{4}$ （筒音作1）　　　　　　　　　　　朝鲜族民歌

中速　天真活泼地

5 6 5 5 | 3 2 1 2 | 3 2 1 2 | 3 - 0 | 5 6 $\dot{1}$ 6 |

5 6 5 3 ∨ | 2 5 3 2 | 1 - 0 | 3 2 1 2 | 3 4 5 3 ∨ |

5. 6 3 5 | 6 - 0 ∨ | $\dot{1}$ 6 5 3 | 2 1 2 6 | 5. 2 3 2 | 1 - 0 :‖

2.

5. 3 5 6 | $\dot{1}$ - 0 ∨ ‖

牧童之歌

1 = F　**2/4**（筒音作1）　　　　　　　　　　　　　　　　哈萨克族民歌

中速 悠扬地

13

第十三章
筒音作2练习

一、筒音作 2 指法练习

筒音作"2"是将笛子音孔全部按下演奏的是re音，筒音作"2"的指法如下表所示。

发音	指法	吹奏要领
2̣	●●●●●●	
3̣	●●●●●○	
4̣	●●●●◐○	
5̣	●●●○○○	吹奏这组音时气息要缓，用缓吹的方法，控制住气息。
6̣	●●○○○○	口风也要缓，风门要适当放大，嘴唇肌肉放松。
7̣	●○○○○○	
1	○●●○○○ ◐○○○○○	
2	○●●●●●	
3	●●●●●○	
4	●●●●◐○	吹奏这组音需要用"急吹"，口风急而有力，嘴唇收紧
5	●●●○○○	并有一定的力度。
6	●●○○○○	
7	●○○○○○	
1̇	○●●●●○ ◐○○○○○	
2̇	○●●●●● ○●●○○○	吹奏这组音需要用"超吹"，口风具有冲击力和爆发力， 快速地将气送入吹孔并保持唇部肌肉的紧张度。
3̇	●●○●○	

注：指法表中●为按音孔，○为开音孔，◐为半开孔。表中从左向右依次为笛子的6孔、5孔、4孔、3孔、2孔、1孔。

练习曲一

$1 = \text{F}$　$\dfrac{2}{4}$　（筒音作2）　　　　　　　　　　　　　臧翔翔　曲

2̣　3̣　｜4̣　5̣　｜6̣　7̣　｜1　2　｜ⱽ 2　1　｜7̣　6̣　｜

5̣　4̣　｜3̣　2̣　｜ⱽ 3̣　4̣　｜5̣　6̣　｜7̣　1　｜2　3　ⱽ｜

5　3　｜4　2　｜1　－　｜1　－　ⱽ｜2　3　｜4　5　｜6　7　｜

$\dot{1}$ $\dot{2}$ \vee $\dot{2}$ $\dot{1}$ | 7 6 | 5 4 | 3 2 \vee | 3 5 | 4 3 |

6 5 | 4 3 | $\dot{1}$ $\dot{2}$ | $\dot{1}$ 7 | $\dot{3}$ $\dot{2}$ | $\dot{1}$ 7 | $\dot{1}$ $-$ \vee ‖

练习曲二

1＝F　2/4 （筒音作2）　　　　　　　　　臧翔翔 曲

6 7 $\underline{1\ 7}$ | $\underline{3\ 6}$ $\underline{5\ 3}$ | $\underline{5\ 2}$ $\underline{3\ 5}$ | 1 1 \vee | $\underline{5\ 2}$ $\underline{3\ 5}$ |

$\underline{3\ 1}$ $\underline{2\ 3}$ | $\underline{2\ 6}$ $\underline{7\ 2}$ | 5 5 \vee | $\underline{6\ 7}$ $\underline{1\ 7}$ | $\underline{1\ 2}$ $\underline{3\ 2}$ |

$\underline{3\ \dot{1}}$ $\underline{7\ \dot{1}}$ | 6 6 \vee | $\underline{\dot{2}\ \dot{1}}$ $\underline{7\ 6}$ | $\underline{5\ 3}$ $\underline{2\ 1}$ | $\underline{7\ 6}$ $\underline{5\ 2}$ |

1 $-$ \vee | $\underline{1\ 1}$ $\underline{7\ 1}$ | 2 1 \vee | $\underline{3\ 3}$ $\underline{2\ 3}$ | 5 3 \vee |

$\underline{6\ 6}$ $\underline{5\ 6}$ | $\dot{1}$ 6 \vee | $\underline{\dot{2}\ \dot{2}}$ $\underline{\dot{1}\ \dot{2}}$ | $\dot{3}$ $-$ \vee | $\underline{\dot{3}\ \dot{3}}$ $\underline{\dot{2}\ \dot{3}}$ | $\dot{1}$ 6 \vee |

$\underline{\dot{1}\ \dot{1}}$ $\underline{6\ \dot{1}}$ | 5 3 \vee | $\underline{6\ 6}$ $\underline{5\ 6}$ | 5 2 \vee | $\underline{5\ 2}$ $\underline{3\ 2}$ | 1 $-$ \vee ‖

练习曲三

1＝F　2/4 （筒音作2）　　　　　　　　　臧翔翔 曲

可运用双吐音演奏

$\underline{2222}$ $\underline{3333}$ | $\underline{5555}$ $\underline{3\ 2}$ \vee | $\underline{5555}$ $\underline{6666}$ | $\underline{7777}$ 1 \vee | $\underline{1111}$ $\underline{2222}$ |

$\underline{3333}$ $\underline{5\ 3}$ \vee | $\underline{5555}$ $\underline{3333}$ | $\underline{2222}$ 1 | $\underline{5555}$ $\underline{6666}$ | $\underline{7777}$ $\dot{1}$ 6 \vee |

$\underline{\dot{1}\dot{1}\dot{1}\dot{1}}$ $\underline{7777}$ | $\underline{5555}$ $\dot{1}$ \vee | $\underline{2222}$ $\underline{\dot{1}\dot{1}\dot{1}\dot{1}}$ | $\underline{3333}$ $\underline{2\ \dot{1}}$ \vee | $\underline{\dot{1}\dot{1}\dot{1}\dot{1}}$ $\underline{7777}$ |

6 6 6 6 5 ᵛ ｜5 5 5 5 3 3 3 3 ｜5 5 3 3 1 5 ᵛ ｜6 6 6 6 5 5 5 5 ｜3 3 3 3 5 2 ᵛ ｜

3 3 3 3 5 5 5 5 ｜6 6 6 1 6 ᵛ ｜5 5 5 5 3 3 3 3 ｜2 2 2 2 1 ᵛ ‖

二、筒音作2乐曲练习

沂蒙山小调

1 = F 4/4 （筒音作2）　　　　　　　　　　　　　　　　　　山东民歌

中速 优美地

2 5 3 2 3 ｜5 3 2 1 2 - ᵛ ｜2 5 2 3 5 ｜3 2 1 6 1 - ᵛ ｜

1 3 2 3 5 ｜2 7 6 5 6 - ᵛ ｜1. 2 7 6 5 3 ｜5 - - - ᵛ ｜

1 3 2 3 5 ｜2 7 6 5 6 - ᵛ ｜1. 2 7 6 5 3 ｜5 - - - ᵛ ‖

蜗蜗牛快犁地

1 = F 2/4 （筒音作2）　　　　　　　　　　　　　　　　　　陕西回族民歌

3 3 3 1 ｜2 - ᵛ ｜3 5 3 ｜2 - ᵛ ｜2 3 2 1 ｜

2 3 ｜1 2 1 6 ｜5 - ᵛ ｜6 5 6 ｜1 3 ᵛ ｜

2 3 2 6 ｜5 - ᵛ ｜1 1 ｜2 - ᵛ ｜3 1 ｜

2 - ᵛ ｜3 2 3 ｜1 3 ᵛ ｜2 6 ｜1 - ᵛ ‖

西风的话

黄 自 曲

1 = F 4/4 （筒音作2）

慢速

5̣ 5̣ 5̣1̣ 3̣5̣ | 5 - 4 - ˅ | 3 3 3̣2̣ 1̣7̣ | 6̣ - - 0 ˅ |

6̣ 6̣ 6̣7̣ 1̣2̣ | 2 - 5̣ - ˅ | 5̣ 5̣ 6̣7̣ 1̣2̣ | 3 - - 0 ˅ |

5 5 6̣5̣ 4̣3̣ | 3 - 6̣ - ˅ | 4 4 3̣2̣ 3̣5̣ | 2 - - 0 ˅ |

1 1 1̣7̣ 6̣5̣ | 5 - 4 - ˅ | 5̣ 5̣ 5̣4̣ 3̣2̣ | 1 - - 0 ˅ ‖

第十四章
筒音作6练习

一、筒音作 $\dot{6}$ 指法练习

筒音作"$\dot{6}$"是将笛子音孔全部按下演奏的是la音，筒音作"$\dot{6}$"的指法如下表所示。

发音	指法	吹奏要领
$\dot{6}$	●●●●●●	
$\dot{7}$	●●●●●○	
1	●●●●◐○	
2	●●●○○○	吹奏这组音时气息要缓，用缓吹的方法，控制住气息。口风也要缓，风门要适当放大，嘴唇肌肉放松。
3	●●○○○○	
4	●○●●●○	
5	○●●●○○	
6	○●●●●●	
7	●●●●●○	
$\dot{1}$	●●●●◐○	吹奏这组音需要用"急吹"的方式，口风急而有力，嘴唇收紧并有一定的力度。
$\dot{2}$	●●●○○○	
$\dot{3}$	●●○○○○	
$\dot{4}$	●○●○○○	
$\dot{5}$	○●●●●○	
$\dot{6}$	○●●○○○	吹奏这组音需要用"超吹"的吹奏方法，口风具有冲击力和爆发力，快速地将气送入吹孔并保持唇部肌肉的紧张度。
$\dot{7}$	●●○●●○	

注：指法表中●为按音孔，○为开音孔，◐为半开孔。表中从左向右依次为笛子的6孔、5孔、4孔、3孔、2孔、1孔。

练习曲一

$1 = F$ $\dfrac{2}{4}$ （筒音作6）

<div align="right">臧翔翔 曲</div>

$\dot{6}$ $\dot{7}$ | 1 2 | 3 4 | 5 6 ᵛ| 6 - | 5 - |

4 - | 3 - ᵛ| 2 3 | 4 5 | 6 7 | $\dot{1}$ $\dot{2}$ ᵛ|

$\dot{2}$ - | $\dot{1}$ - | 7 - | 6 - ᵛ| 7 $\dot{1}$ | $\dot{2}$ 3 |

4̇ 5̇ ｜6̇ 7̇ ᵛ7̇ - ｜6̇ - ｜5̇ - ｜4̇ - ᵛ5̇ 4̇ ｜

3̣̇ 2̇ ｜1̇ 7 ｜6 5 ᵛ3̇ 2̇ ｜1̇ 7 ｜1̇ - ｜1̇ - ᵛ‖

练习曲二

1 = F　2/4　（筒音作 6̣）　　　　　　　臧翔翔　曲

6̣ 6̣ 7̣ 1 ｜ᵀ2 2 ｜2 2 3 4 ｜ᵀ5 ᵀ5 ｜5 5 6 7 ｜ᵀ1̇ ᵀ1̇ ｜

1̇ 1̇ 7 6 ｜ᵀ5 - ｜1̇ 1̇ 2̇ 3̇ ｜ᵀ4̇ ᵀ4̇ ｜4̇ 4̇ 5̇ 6̇ ｜ᵀ5̇ ᵀ3̇ ｜

4̇ 4̇ 3̇ 1̇ ｜ᵀ2̇ 6 ｜7 7 1̇ 2̇ ｜ᵀ1̇ - ｜1̇ 1̇ 2̇ 3̇ ｜ᵀ2̇ 6 ｜

5 6 7 2̇ ｜ᵀ1̇ - ‖

练习曲三

1 = F　2/4　（筒音作 6̣）　　　　　　　臧翔翔　曲

中速　可用吐音演奏

6̣ 7̣ 1 2 3 4 5 ｜6 5 4 3 2 ᵛ｜7̣ 1 2 3 4 5 6 ｜1̇ 7 6 7 1̇ ᵛ｜1 5 6 7 1̇ 5 ｜6 3 4 5 6 ᵛ｜

7 6 5 4 5 4 3 2 ｜1 1̇ 7 1̇ 1̇ ᵛ｜2̇ 1̇ 1̇ 7 6 5 ｜2̇ 1̇ 7 6 5 ᵛ｜3̇ 2̇ 2̇ 1̇ 7 6 ｜5 5 6 7 1̇ ᵛ｜

6̣ 7̣ 1̇ 2 3 4 5 ｜6 5 4 3 2 ᵛ｜1̇ 2̇ 3̇ 4̇ 5̇ 6̇ 3 ｜4̇ 3̇ 1̇ 3̇ 2̇ ᵛ｜6̣ 7̣ 1̇ 2 3 4 5 ｜4̇ 5̇ 4̇ 5̇ 6̇ ᵛ｜

5̇ 4̇ 3̇ 4̇ 3̇ 2̇ ｜5 5 6 2̇ 1̇ ᵛ｜5̇ 4̇ 3̇ 4̇ 3̇ 2̇ ｜5 - ᵛ｜6 2̇ ｜1̇ - ｜1̇ - ᵛ‖

二、筒音作 6 乐曲练习

三月桃杏花儿开

1=F 2/4 （筒音作6）　　　　　　　　　　山西民歌

中速 热情、幸福地

6　6 7 | 6.6 5 6 | 1.2 7 6 | 5　3 | 6.1 3 5 | 6.1 4 3 |

2.3 1 6 | 2　- | 6　3 | 3 1 7 6 7 | 6 4 3 2 | 1　7 6 |

6 6 5 7 | 6 4 3 2 | 3 6　7 | 6　- ‖

多么快乐　多么幸福

1=F 2/4 （筒音作6）　　　　　　　　　　藏族童谣

稍快 快乐地

2 3 2 1 1 | 6　6 | 2 2 3 5 | 6　- | 6.1 6 5 |

2.3 5 6 | 5 3 2 1 | 6 6　6 | 6 1 2 3 | 6　5 3 |

2 6 2 | 2　- | 6 1 2 3 | 6 5 3 | 2 6 2 | 2　- ‖

解放区的天

1=F 2/4 （筒音作6）　　　　　　　　　　陕北民歌

快速 热烈地

3 3 3 2 3.2 | 1 1 3 5 | 3 3 3 2 3 3 2 | 1 1 3　5 | 6.5 6.5 |

6 1　3 5 | 6 6 6 5 6 6 | 5 1 1 3 | 2.3 5.1 | 6 5 3　5 |

6.1 2.1 | 2 0 3.2 | 1 0 2 2 | 5.6 1 3 | 2 1 6 1 ‖

凤阳花鼓

安徽民歌

1 = F 4/4 （筒音作6）

中速 欢快、热烈地

第十五章
笛子曲目精选

大树妈妈

1 = F　**2/4**　（筒音作5）　　　　　　　　　　龚耀年　曲

```
3 5 5 3 | 5  -  V| 3 0 6 1 | 2  -  V| 3  5  3 |

6 5 3  V| 2 3 1 6 | 5  -  V| 1 0 1 5 | 6.  1 |

3 0 3 1 | 2  -  V| 5 6 6 3 | 2 0 3 0 | 1 6 3 2 | 1  -  ‖
```

次北固山下

1 = F　**4/4**　（筒音作6）　　　　　　　　　　臧翔翔　曲

慢速　深情地

```
3 5 5 3 3 2 1 | 2.  3 6  -  V| 1 1 6 1 1 1 6 | 6 5 2 3 2  -  V|

6 1 1 1 2 6 2 1 | 7.  5 3  -  V| 6 5 6 5 6 6 5 | 2.  2 3 2  -  V|

5  -  -  3 2 1 | 3  -  -  -  V| 2  -  -  2 3 1 2 | 2  -  -  -  V|

5  -  -  3 2 1 | 3  -  -  -  V| 2  -  -  6 5 6 | 1  -  -  -  ‖

2.  2 3 2 2 6 | 1  -  -  -  | 6 5 6 5 6 6 1 | 2  -  -  1  V|

1  -  -  -  | 1  -  -  -  V‖
```

法国号

1 = F 3/4 （筒音作5）　　　　　　　　　法国民歌

(5· 3 3 | 5· 3 3 | 3 2 3 | 4 − − |

4 6 2 | 3 5 1 | 2 4 7 | 1 − −)

5· 3 3 | 5· 3 3 | 3 2 3 | 4 − − |

5· 2 2 | 5· 2 2 | 2 1 2 | 3 − − |

5· 3 3 | 5· 3 3 | 3 2 3 | 4 − − |

4 6 2 | 3 5 1 | 2 4 7 | 1 − − ‖

丰收之歌

1 = C 2/4 （筒音作5）　　　　　　　　　丹麦儿歌

i 5 3 | 1 3 5 | 1 3 5 | i i | 4 6 6 |

3 5 5 5 | 2 4 3 2 | 1 0 :‖ i i | 7 2 5 |

2 2 | i 3 5 | 4 6 6 | 3 5 5 5 | 2 4 3 2 | 1 0 ‖

火车开啦

1 = C 2/4 （筒音作5）　　　　　　　　　匈牙利儿歌

1 1 3 1 | 5 5 6 5 | 4 3 2 | 1 − ∨ | 1 1 3 1 |

5 5 6 5 | 4 3 2 | 1 − ∨ | 4 5 6 | 6 − ∨ |

i 7 6 | 5 − ∨ | i 5 5 3 | 5 5 6 5 | 4 3 2 | 1 − ∨ ‖

国旗多美丽

1 = F　2/4　（筒音作5）

谢白倩 曲

（1· 3 | 5 5 | 6 5 | 6 2 3 | 1 -) 5 | 1 |

5 3 | 1· 2 3 4 | 5 - 5 | 1 | 5 4 |

4 | 3 1 | 2 - 3· | 4 | 5 6 5 | 6 | 6 5 |

3 - | 1· 3 5 5 | 6 5 | 6 2 3 | 1 - |

理发店

1 = C　2/4　（筒音作5）

澳大利亚民歌

（5 6 5 4 | 3 2 | 1 1 1 | 1 -) | 5 5 5 5 |

6 6 6 6 | 5 3 | 5 3 | 3 3 3 3 | 4 4 4 4 |

3 1 | 3 1 | 5 - 5 - | 6 7 1 6 |

5 - | 5 6 5 4 | 3 2 | 1 1 1 | 1 - |

伦敦桥

1 = F　4/4　（筒音作5）

英国儿歌

5· 6 5 4 | 3 4 5 - | 2 3 4 - | 3 4 5 - |

5· 6 5 4 | 3 4 5 - | 2 - 5 - | 3 1 - - |

念故乡

1 = F　4/4　（筒音作5）　　　　　　　　　　　　　　德沃夏克 曲

3.5 5　3.2 1 | 2.3 5.3 2 - | 3.5 5　3.2 1 | 2.3 2.1 1 - |

6.1 1　7 5 6 | 6 1　7 5 6 - | 6.1 1　7 5 6 | 6 1 7 5 6 - |

3.5 5　3.2 1 | 2.3 5.3 2 - | 3.5 5　1.2 3 | 2.1 2 6 1 - |

2. 1 2 6 | 1 - - 0 ‖

拍拍踏踏

1 = F　3/4　（筒音作5）　　　　　　　　　　　　　　美国儿歌

1 1　3 3 | 5 3 1 | 7 0 6 | 5 0 0 |

7 7　2 2 | 4 2 7 | 1 0 6 | 5 0 0 |

1 1　3 3 | 5 3 1 | 7 0 6 | 5 0 0 |

7 7　2 2 | 4 2 7 | 1 0 5 | 1 - - ‖

闻王昌龄左迁龙标遥有此寄

1 = F　4/4　（筒音作5）　　　　　　　　　　　　　　臧翔翔 曲

5 6 1 2 3 6 | 5 - 3 - | 6 5 6 1 6 3 6 | 5 - - - |

6. 1 2 1 6 | 5 6 5 3 - | 5 6 1 2 3 2 1 | 2 - - - :‖

mp

小红帽

1 = C　2/4　（筒音作5）　　　　　　　　　　　巴西儿歌

太湖秋夕

1 = G　4/4　（筒音作5）　　　　　　　　　　　臧翔翔　曲

小龙人之歌

1 = F 4/4 （筒音作5）

关 峡 曲

6 6̂ 3 5 - | 1 2 3 5 6 3 - | 2. 3 5 6 5. 3 | 2 1 6̣ 2 - |

5̣. 6̣ 1 6 1 2 3 | 5 5 6 3 - | 2. 3 5 6 5 3 5 | 2 3 6̣ 5̣ 1 - |

1̇. 7 6 7 1̇ 3 | 5. 6 5 - | 6. 7 1̇ 6 3 | 2. 1 2 - |

6̣ 6̣ 5 6̣ 1̇ 3 3 | 2 2 1 6̣. 6̣ | 5 6̣ 5 6 5 - | 2 3 6̣ 1 - | 1 - - 0 ‖

小蜻蜓

1 = F 3/4 （筒音作5）

钟立民 曲

3 - 5 | 2 - - | 6̣ - 1 | 5̣ - - | 5 - 3 |

2 - 1 | 6̣ - 1 | 2 - - | 3 - 3 | 2 - 3 |

1 1 2 | 6̣ - - | 5̣ - 1 | 2 3 5 | 2 0 3 | 1 - 0 ‖

小兔子乖乖

1 = C 4/4 （筒音作5）

中国民间歌曲

5 1̇ 6 5 5 | 3 5 6 1̇ 5 5 | 6 5 3 2 2 | 3 5 3 2 3 1 |

6 5 6 5 | 3 6 5 - | 5 5 3 2 1 - | 1 1 2 3 1 - ‖

小小雨点

1 = F　2/4　（筒音作5）

童谣

```
T T      T T      T T      T T            T T
5 5 3 1 | 5 5 3 1 | 2 2 2 3 | 4   -   | 2 2 7 5 |

         T T      T T                    T T      T T
2 7 5 | 1 1 1 2 | 3   -   | 5 5 3 1 | 5 5 3 1 |

T T           T T      T      T T      T T T T
2 2 2 3 | 4   -   | 2 2 7 5 | 2 7 5 | 1 1 3 3 | 1   -   ‖
```

早发白帝城

1 = F　4/4　（筒音作5）

臧翔翔 曲

```
5 i 7 i 5  3 4 | 5 - - - | 4 6 1 6 5  3 2 | 3 - - - |

1.
1 1 1 ♪ 6 1 7 i | 7. 3 5 - | 6 5 6 5 6. 3 | 2 - - - :‖

2.
1 1 1 ♪ 6 1 7 i | 7. i 6 - | 5 5 5 5 6 ♪ i | 2 - - 2 i | i - - - ‖
```

音乐是好朋友

1 = G　3/4　（筒音作5）

德国民歌

```
T   T   T              
3   3   3 | 2.  3 4 | 5  6  7 | 1 - - |

T   T   T              T   T   T
5   5   5 | 4.  5 6 | 4  4  4 | 3.  4 5 |

T   T   T              T   T
3   3   3 | 2.  3 4 | 5  6 6 7 | 1 - - ‖
```

第十六章
笛子演奏经典老歌精选

北风吹

1 = G　3/4　（筒音作5）

张鲁　马可　曲

稍慢　天真地

彩云追月

1 = D　4/4　（筒音作5）

任光　曲

唱支山歌给党听

1 = A $\frac{2}{4}$ （筒音作1）

践耳 曲

慢 亲切 深情 如说话地

敢问路在何方

1 = G　4/4　（筒音作5）

<div align="right">许镜清　曲</div>

歌唱祖国

鼓浪屿之波

1 = C 4/4

钟立民 曲

(3 4 ‖: 5 6 6 5 5 3 0 5 | 5 3 3 2 6 - | 5 7 1 2 3 | 1 - - 0)|

5 6 6 5 5 3 3 2 | 1. 5 5 - | 6 6 5 2 3 4 3 | 2 - - 0 |

5 6 6 5 5 3 3 2 | 1. 6 6 - | 5 7 1 2 3 | 1 - - 0 1 |

6 6 7 1. 2 | 1. 5 5 - 5 1 | 4 4 6 1. 2 | 1. 5 5 - 5 6 |

6 5 5 3 3 0 5 | 5 3 3 2 2 - | 3 4 3 2 6 - | 5 7 1 2 3 |

1. 2. | 1 - - (3 4) :‖ 3. | 1 - - 0 ‖

大海啊故乡

1 = F 3/4 （筒音作5）

王立平 曲

1 2 1. 7 6 | 5 3 3 - | 3 4 3. 2 1 | 6 2 2 - | 7 1 7. 6 5 |

5 2 2 - | 4. 3 1 6 | 1 - - | 5 6 5. 3 | 5 6 5 - |

6 5 4 1 1 6 5 | 5 - - | 3 4 3. 2 1 | 6 2 2 - | 4 5 4 3 1 6 |

1 - - ‖: 5 6 5. 3 | 5 6 5 - | 6 5 4 1 6 5 |

5 - - | 3 4 3. 2 1 | 6 2 2 - | 4 5 4 3 1 6 | 1 - - :‖

rit.

好人一生平安

1 = F 4/4 （筒音作2）

雷 蕾 曲

2. 3 2 1 6 | 5. 3 5 6 1 - | 6. 1 5 6 3 5 | 2 - - - |

3. 2 3 5 3 | 5. 3 5 6 1 - | 6. 1 6 6 2 3 | 5 - - - |

2. 3 2 1 6 | 5. 3 5 6 1 - | 6. 1 5 6 3 5 | 2 - - - |

3 2 3 5 3 | 5. 3 5 6 1 - | 6 6 1 6 6 2 3 | 5 - - - |

‖: 2 2 5 6 5 | 4 - 5 - | 6 5 3 2 3 2 1 6 1 | 2 - - - |

3 2 3 5 3 | 5. 3 5 6 1 - | 6. 1 2 6 1 3 | 2 - - - :‖

6. 1 2 6 1 3 | 2 - - - ‖

红梅赞

1 = G 4/4 （筒音作5）

羊鸣 姜春阳 金砂 曲

5 5 3 5 5. 3 2. 3 6 5 | 3. 5 2 3 2 1 1 - | 1 1 2 6 5 3. 5 6 1 5 4 |

3 0 3 2 3 5 4 3 - | 2 2 3 1 2 7 6. 1 3 5 | 6 6 5 2 3 2 3 3 |

5 5 3 2 3 5 3 2 1 6 5 | 3 5 3 5 3 2 1 0 3 2 3 | 1. 2 1 7 6 5 6 5 - |

5 5 3 2 3 4 3. 6 | 1 2 3 6 5 4 3 - | 2 1 2 3 5 3 2 1 6 5 |

3 5 6 5 4 3 2 - | 3 3 2 3 2 1 0 2 7 6 | 5 6 5 3 5 2 3 7 6 5 6 6 |

5 5 3 2 3 5 3 2 1 6 5 | 4. 3 2 5 3 2 1 1 3 5 | 2 7 6 5 6 3 5 - ‖

洪湖水浪打浪

1=F $\frac{4}{4}$ （简音作1）

张敬安 曲

花好月圆

1 = G $\frac{4}{4}$ （筒音作5）

刁寒 曲

(5 5 5 6 i 2 | 5 5 5 6 i 3 | 2. 3 3 2 i 6 | 5 − − − |

5 5 5 6 i 2 | 5 5 5 6 i 3 | 2. 3 6 i 3 5 | 1 − − −)

‖: 5 5 6 i i 7 | 6 5 6 5 − | 5 5 6 i 3 2 | 1 6 3 2 0 |

2 2 3 5 5 6 | i 3 2 1 6 | 2 2 2 3 2 6 5 |

5 − − − :‖ 1 − − − | i. i 3 i 6 | 6 5 6 5 − |

i. i 3 6 i | 6 5 3 2 − | 2. 3 5 5 3 | i i 7 6 − |

6. 6 5 6 i 2 | 2 − − − ‖ 1 − − − ‖ 6 5 3 5 |
D.S. D.C

2 0 6 5 | 5 − − − | 1 − − − | (5 5 5 6 i 2 |

5 5 5 6 i 3 | 2. 3 3 2 i 6 | 5 − − − | 5 5 5 6 i 2 |

5 5 5 6 i 3 | 2. 3 2 i 6 5 | i − − −)‖

思乡曲

1 = G　4/4　（筒音作5̣）　　　　　　　　　　郑秋枫 曲

（6̣ 5̣ ‖:3 - - 5̣ 4 | 2 - - 5̣ 5̣ | 6̣· 7̣ 1 2 | 1 - - -）|

5̣ 5̣ 3 - | 2 1̣ 7̣ 6̣ - | 7̣· 1 2 4 3 | 2 - - - |

3 4 3· 1 | 7̣ 6̣ 7̣ - | 2· 6̣ 7̣ 7̣ 6̣ | 5̣ - - - |

6̣· 7̣ 1 3 | 5 6 5 - | 6· 5 4 1 3 | 2 - - - |

4 3 2 - | 3 2 1 - | 5̣· 5̣ 6̣ 6̣ 7̣ 2 | 1 - - (6̣ 5̣ :‖

2.
1 - - - | 6̣ 5̣ 3 - | 5 4 3 2 - | 5̣· 5̣ 6̣ 6̣ 7̣ 2 | 1 - - ‖

送　别

1 = F　4/4　（全按作5̣）　　　　　　　　　[美]约翰·奥德维 曲

5̣ 3̣ 5̣ i · - | 6 i 5 - | 5 1 2 3 2 1 | 2 - - - |

5̣ 3̣ 5̣ i · 7 | 6 i 5 - | 5 2 3 4· 7 | 1 - - - |

6 i i - | 7 6 7 i - | 6 7 i 6 6 5 3 1 | 2 - - - |

5̣ 3̣ 5̣ i · 7 | 6 i 5 - | 5 2 3 4· 7 | 1 - - :‖

军港之夜

1 = G　2/4
（筒音作5）

刘诗召　曲

| (3 5. | 3 5. | 3 1 1 3 | 3 5. | 3 5 5 3 |

| 3 2 3 2 | 7 6 7 6 5 | 1 －) | 5 3 3 1 | 2 3 2 2 3 |

| 3 6 5 | ¹²1 － | 3 5 5 3 | 6 5 3 | 3 3 2 1 |

| ²³2 － | 3 7 5 | 6 7 6 6 1 | 7 3 3 7 | 6 7 6 6 |

| 7 3 3 7 | 7 6 7 6 | 2 6 7 6 5 | ⁵⁶5 － | 3 5 5 3 |

| 6 5 6 5 | 3 5 3 1 3 | 5 － | 3 5 5 3 | 3 2 3 2 |

| 7 6 7 6 5 | 3 － | 3 5 5 3 | 6 5 6 5 | 3 5 3 1 3 |

| 5 － | 3 5 5 3 | 3 2 3 2 | 7 6 7 6 5 | 1 － |

| 3 5 5 3 | 3 2 3 2 | 7 6 7 6 5 | 1 － 1 － ‖

梦里水乡

1=♭B　4/4
（筒音作5）

周迪 曲

一帘幽梦

1 = G 4/4 （筒音作5）

刘家昌 曲

1· 2 3 5 3̂ 2 | i - - - | 2· 3̇ 7 2̇ 6̂ 7 | 5 - - - |

3· 5 6 i̇ 2̇ 3̇ | 2̇ - - - | 7· 6 6 5 2 1 | 3 - - - :|

7· 6 2̇ 5 7̂ 2̇ | i - - - :||: 3· 3̇ 3̇ 7 6̂ 5 | 6 - - - |

2̇· 2̇ 2̇ 3̇ 7 6 | 5 - - - | 3· 5 6 i̇ 2̇ 3̇ | 2̇ - - - |

7· 6 2̇ 5 7̂ 2̇ | i - - - :|| 7· 6 2̇ 5 7̂ 2̇ | i - - - ||

牧羊姑娘

1 = C 2/4 （筒音作5）

金砂 曲

6· 5 | 6̂ i̇ 6 5 | 3 5̂ 3 | 2· 3 | 5· 3 |

2̂ 3 1 7 | 6̂· 1 7̂ | 6 - | 2· 3 | 6 6̂ 5 |

3 5 2̂ 3 | 1· 2 | 5· 3 3 | 2 3 1̂ 7 | 6̂ 1 7̂ |

6 - | 6· 5 | 6̂ i̇ 6 5 | 3 5̂ 3 | 2 - |

5· 3 3 | 2 3 1̂ 7 | 6̂ 1 7̂ | 6 - | 2· 3 |

6 6̂ 5 | 3 5 2̂ 3 | 1 - | 5· 3 3 | 2 3 1 7̂ 7 |

6̂ 2 1 7 | 6 - :||

长城谣

1 = C 4/4 （筒音作5）

刘雪庵 曲

(5 3 5 6 1 2 2 3 | 2 2 1 -) | 5 3 5 3 5 | 1. 6 5 - |

5 6 1 3 5 3 | 2. 6 1 - | 5 3 5 3 5 | 1. 6 5 - |

5 5 6 1 3 2 | 1 - - 0 | 2 1 2 1 2 | 5. 3 2 - |

3 1 2 3 5 3 5 6 | 1 6 1. 3 | 5 3 5 3 5 | 1. 6 5 - |

5 5 6 1 3. 5 3 2 | 1 - - 0 ‖

牧羊曲

1 = G 4/4 （全按作2）

王立平 曲

(5 6 ‖: 1. 6 | 1 - - 3 1 | 7. 6 | 7 - - 6 3 |

2. 3 | 5 - 0 2 2 6 | 1 3 5 6 3 5 | 3 5 6 3 5) 5 6 |

1. 5 3. 2 | 3 - - 5 6 | 1. 5 2. 1 | 2 - - 3 5 |

6 - - 3 5 | 1. 3 2 7 6 | 0 2 3 2 2 7 6 | 5 - - 5 6 |

1. 6 | 1 - - 3 1 | 7. 6 | 7 - - 6 3 |

2 - 3 7 6 | 5 - - 5 6 | 1. 6 | 1 - - 3 1 |

7. 6 | 7 - - 6 3 | 2. 3 | 5 - 0 2 2 6 |

[1.] 1 - - 5 6 :‖ [2.] 1 - - 6 3 | 2. 3 | 5 - 0 2 2 6 |

1 - - - | 0 2 2 6 | 1 - - - | 1 - - - ‖

夕阳红

1 = G 4/4 （筒音作5）

张丕基 曲

T T T
3 3 3 4 3 2 | 1 - 5̣ - | 2 2 3 4 3 | 2 - - - |

T T T T
3 3 4 5 4 4 | 3 - 1 - | 2 2 3 4 3 2 | 1 - - - |

T T T T T T
6 6 6 6 7 7 | i - 6 - | 7 7 i 7 6 6 | 5· 6 3 - |

5· 4 3 0 5 | 4 5 4 3 2 6 6 | 7̣· 1 2 4 3 2 | 1. 1 - - - - :||

2. 1 - - - | 6 6 7 i· 6 | 5 3 4 5 - | 6 - 5 6 |

3 - - - | 5 3 5 3· 5 | 4 5 4 3 2 0 6 | 7̣· 1 2 4 3 2 |

1 - - - :|| 3. 1 - - - ||

女儿情

1 = C　2/4　（筒音作5）

许镜清　曲

女人花

1 = C　4/4　（筒音作5）

陈耀川 曲

（1̇ 7 5 2 3 - | 1̇ 7 5 2 3 - | 3̇2̇ 2̇1̇ 6 5 3 1 | 6̣ 1 2 5 3 2 |

1 - - - ‖: 3 5 5 6 5 - | 2 5 5 6 5 - | 1 2 3 1̇ 6 3 |

5 - - - | 6̣ 1 1̇ 1̇ 1̇2̇ 1̇. 6 | 5 6 3 2 1 - | 6̣ 1 2 5 3 2̇3̇2̇ |

⌐1.──────────────────
1 - - - | 0 0 0 3 5 | 3̇. 3̇ 3̇2̇ 2̇1̇ | 5 - - 3 5 |

1̇. 1̇ 1̇ 6 6 5 | 3 - - 3 5 | 3̇. 3̇ 3̇2̇ 2̇1̇ | 6 - - 6̣ 1̇ |

2̇. 2̇ 2̇ 3̇ 7 6 | 5 - - - :‖ ⌐2.─────── ‖⌐3.────
1 - - 0 6 7 ‖ 1 - - 3 5 |
D. C

‖: 3̇. 3̇ 3̇2̇ 2̇1̇ | 5 - - 3 5 | 1̇. 1̇ 1̇ 6 6 5 | 3 - - 3 5 |

3̇. 3̇ 3̇2̇ 2̇1̇ | 6 - - 6̣ 1̇ | 2̇. 2̇ 2̇ 3̇ 7 6 | ⌐1.──────
6 5 5 - 1̇ 2̇ :‖

⌐2.────────── 1 = D
6 5 5 - - | 3 5 5 6 5 - | 2 5 5 6 5 - | 1 2 3 1̇ 6 3 |

5 - - - ‖: 6̣ 1̇ 1̇ 1̇ 1̇2̇ 1̇. 6 | 5 6 3 2 1 - | 6̣ 1 2 5 3 2̇3̇2̇ |

1 - - - :‖ 6̣ 1 2 5 3 2̇3̇2̇ | 1 - - - ‖

千千阙歌

1 = G 4/4 （筒音作5）

马饲野康二 曲

同一首歌

外婆的澎湖湾

1 = G　4/4　（筒音作1）

叶佳修 曲

生死相依我苦恋着你

1 = F 2/4 （筒音作5） 刘为光 曲

深情地

3 4 5 6 | 5. 3 | 1 2 4 3 | 2 - | 3 4 5 6 |

5 5 6 | 7 5 4 5 | 3 - | 3 4 5 6 | 5. 3 |

1 2 4 3 | 6 - | 5 6 5 6 | 5 4 4 | 3 2 1 2 3 |

1 - | 1 i 7 i | 6 7 i 3 | 4 5 6. | 1 i 7 i |

6 7 i 3 | 4 3 2. | 3 4 5 6 | 5. 3 | 1 2 4 3 |

6 - | 5 6 5 6 | 5 4 4 | 3 2 1 2 3 | 1 - |

1 - | 1 0 0 : | 3 2 1 2 3 | 1 - ‖

枉凝眉

1 = F 4/4 （筒音作5）

王立平 曲

我和我的祖国

1 = C 6/8 （筒音作5）

秦咏诚 曲

5 6 5 4 3 2 | 1. 5. | 1 3 i 7 6 3 | 5. 5. |

6 7 6 5 4 3 | 2. 6. | 7 6 5 5 1. 2 | 3. 3. |

5 6 5 4 3 2 | 1. 5. | 1 3 i 7 2. i | 6. 6. |

i 7 6 5. | 6 5 4 3. | 7 6 5 2 | 1. 1. |

i 2 3 2 i 6 | 7 6. 3 5. | i 2 3 2 i 6 | 7 5. 3 6. |

5 4 3 2. | 7 6 5 3. | 4. 2 1 | 1. 1. ‖

小城故事

1 = D 4/4 （筒音作5）

汤尼 曲

(1 3 2 6 5 3. | 3 5 3 2 3 1 6 | 5 5 5 5 3 2 3 5 6 5 ‖: 3. 5 6 5 6 i |

6 5 5 — — | 5. 6 3 2 3 5 | 2 — — — | 2. 3 5 i |

6 6 i 6 5 | 5 5 2 3 2 | 1 — — — :‖ 1 — — — |

1 6 1 2 3 — | 2 3 6 1 5 — | 6 1 2 3 5 3 i 6 | 5 — — — |

i i 6 5 5 6 | 5 5 3 2 — | 5 5 6 3 2 | 1 — — — |

(3. 5 6 5 6 i | 6 5 5 — — | 5. 6 3 2 3 5 | 2 — — — |

2. 3 5 i | 6 6 i 6 5 | 5 5 6 3 2 | 1 — — —) ‖
D. S.

5 5 6 3 2 | 1 — — — | (5 5 6 3 2 | 1 — — —) |

5 5 6 3 2 | 1 — — —) ‖

一剪梅

1=♭B 4/4 （筒音作5）

陈怡 曲

（0 3 5 | 6 - - 1 7 6 5 | 3 5 3 3 - 0 6 1 | 2 - - 3 2 1 2 |

1 7 6 6 - 0 3 5 | 6 - - 1 7 6 5 | 3 5 3 3 - 0 6 1 |

2 - - 3 2 1 2 | 1 7 6 6 - 0 6 ‖: 6 3 3 2 1 7 1 7 6 5 |

6 - - 0 6 | 1 1 6 1 2 2 3 4 3 2 | 3 - - 0 3 5 |

6 6 5 3 2 2 1 2 | 3 3 2 3 6 - | 7 7 6 5 7 0 5 3 1 7 |

1. 6 - - 0 6 :‖ 2. 6 - - - | 6 6 5 3 5 3 5 6 |

5 2 2 3 5 3 2 3 3 | 1 6 6 6 1 6 6 6 5 6 | 3 2 3 3 - - |

6 6 5 3 5 3 5 6 | 5 2 2 3 5 3 2 3 3 | 1 6 6 6 1 6 6 6 5 6 |

3 2 3 3 - - | 6 6 5 3 5 3 5 6 | 5 2 2 3 5 3 2 3 3 |

1 6 6 6 1 6 6 6 | 3 2 3 3 3 2 3 3 | 0 0 3 5 5 |

6 - - （0 6 | 6 3 3 2 1 7 1 7 6 5 | 6 - - 6 6 |

1 1 6 1 2 2 3 4 3 2 | 3 - - 3 3 5 | 6 6 5 3 2 2 1 2 |

3 3 2 3 6 - | 7 6 5 7 7 5 3 1 7 | 6 - - - ‖

D. S.

渔光曲

1＝F　4/4　（筒音作5）

任 光 曲

（1 - - 5̣ ｜2 - - 5̣ ｜5 - - 3 ｜1 - - 0 ）｜1 - - 5̣ ｜

2 - - 5̣ ｜5 - - 3 ｜2 - - - ｜3 - - 2 ｜6̣ - - 2 ｜

1 - - 6̣ ｜5̣ - - - ｜6̣ - - 5̣ ｜1 - 1 6̣ ｜5 - - 3 5 ｜

6 - - - ｜5 - - 3 ｜6 - 6 3 ｜2 - - 5 ｜1 - - 0 ｜

（1 - - 5̣ ｜2 - - 5̣ ｜5 - - 3 ｜1 - - 0 ）｜6̣ - - 5̣ ｜

1 - - 6̣ ｜2 - - 1 ｜3 - - - ｜6 - 6 3 ｜2 - 2 3 ｜

6 - 6 3 ｜5 - - - ｜6̣ - - 1 ｜2 - - - ｜3 - - 5 6 ｜

3 - - - ｜6 - 6 3 ｜2 - 2 3 ｜5 - 6 6̣ ｜1 - - 0 ｜

（1 - - 5̣ ｜2 - - 5̣ ｜5 - 6 6̣ ｜1 - - 0 ）｜1 - - 2 ｜

6̣ - - 5̣ ｜3 - - 2 ｜3 - - - ｜5 - - 2 ｜3 - - 2 ｜

5 - - 3 ｜2 - - - ｜5̣ - - 6̣ ｜1 - 2 6̣ ｜3 - 2 5 ｜

3 - - - ｜5 - - 5 ｜6 - 5 3 ｜2 - - 5 ｜1 - - 0 ‖

在希望的田野上

1 = G　2/4　（筒音作1）

施光南　曲

中速　朝气蓬勃地、节奏鲜明地

（5 6 5 3 5 ｜ 5 6 5 3 5 ｜ 5 6 5 3 5 5 ｜ 3 4 3 2 3 ｜ 2 3 2 1 2 3 5 ｜

1 0 ³⁵1 ）｜ 5 　 1 2 ｜ 3 4 3 2 ｜ 3 － ｜ 3 5 ｜

5 　 2 4 ｜ 3 2 2 5 ｜ 2 3 5 ｜ 1 0 ｜ 3 2 3 ｜

2 6 7 2 ｜ 7 7 6 7 ｜ 6 5 ｜ 5 3 5 3 ｜ 2 2 3 2 1 ｜

1 6 0 1 ｜ 2 － ｜ 5 5 5 ｜ 5 2 3 4 ｜ 3 2 3 ｜

3 2 3 ｜ 5 2 3 5 ｜ 3 2 3 2 7 ｜ 2 6 7 6 5 ｜ 6 － ｜

5. 6 5 3 ｜ 3 5 6 ｜ 7 3 ｜ 2. 3 7 ｜ 6 6 5 7 ｜

6 7 6 2. 3 ｜ 5 － 5 － ｜ 5 － 5 3 ｜

6 － ｜ 6 3 ｜ 2 0 3 ｜ 3 2 1 ｜ 2 － ｜

2 0 5 ｜ 5 5 6 5 3 ｜ 5 5 5 3 ｜ 2 2 3 5 ｜ 5 1 1 0 ｜

3 7 7 7 2 ｜ 0 2 6 7 ｜ 7 5 5 6 7 ｜ 5 － ：‖ ⌐3.⌐ 7 5. ｜

5 0 ｜ 2 4 ｜ 4 3 ｜ 2 6 ｜ 6 － ｜

6 5 ｜ 5 － 5 － 5 － ‖

长城长

1 = C 4/4 （简音作5）

孟庆云 曲

第十七章
笛子演奏流行歌曲精选

爱的代价

1 = F 4/4 （筒音作5）

李宗盛 曲

0 1 1 2 ‖: 3 5 5 5. 5 | 3 5 5 - 6 7 | i i i i 7 3 |

5 - - 6 7 | i i i i 7 6 | 5 0 5 3 2 1 | 2 0 2 1 1 1 3 |

2 - - 3 5 | 1 1 1 1 1 2 | 3 5 5 - 6 7 | i. i i 7 3 |

5 - - 6 7 | i i i i 7 6 | 5 0 5 3 2 1 | 2 0 2 2 3 6 6 |

1 1 1 - - | 0 0 0 1 | i - - 0 1 | 5 - - 0 1 |

i i i i i 7 1 | 5 - - 1 | i - - 0 1 | 5 - - 1 1 |

2 2 2 2 2 1 1 2 3 | 2 - - 1 | i - - 0 1 | 5 - - 0 1 |

i i i i i 7 1 | 5 - - 1 1 | i i i i. 0 1 | 5 5 5 3 2 1 |

2 - 3 2 1 | [1.] 1 - - - | 0 0 0 1 1 2 :‖ [2.] 1 - - - ‖ [3.] 1 - - - ‖

D. S.

爱的供养

1 = C 4/4 （筒音作5）

谭旋 曲

(6 7 1̇ 3̇ 6 7 1̇ 3̇ 6 7 1̇ 3̇ 6 7 1̇ 3̇ | 5 6 7 2̇ 5 6 7 2̇ 5 6 7 2̇ 5 6 7 2̇ | 4 5 6 1̇ 4 5 6 1̇ 5 6 7 2̇ 5 6 7 2̇ |

mp

3 5 7 2̇ 7 5 3 5 6 7 1̇ 3̇ 6) | 0 6 7 1̇ 3̇ 2̇ 1̇ 2̇. 6 7 | 1̇. 6 7 5 - |

0 6 7 1̇ 3̇ 2̇ 1̇ 2̇. 6 7 | 1̇. 2̇ 3̇ 7 - | 0 6 7 1̇ 3̇ 2̇ 1̇ 2̇. 6 7 |

1̇. 6 7 5 - | 0 6 7 1̇ 5̇ 3̇ 1̇ 2̇. 6 7 | 1̇. 2̇ 3̇ 7. 3 |

‖: 6 6 6 6 1̇ 7. 7 7 6 | 5 3 5 5 6 1̇. 3 | 6 6 6 6 1̇ 7 6 6 6 5 6 |

3 - - 0 3 | 6 5 6 6 3̇ 2̇. 7 7 6 | 5 3 5 5 7 1̇. 6 7 |

1̇ 1̇ 1̇ 1̇ 1̇ 1̇ 7 6 6 6 | 5 3 5 5 7 6 - | 1. 6 - 0 0 ‖
D. S.

2. 6 - 0 0 3 :‖ 3. (6 7 1̇ 3̇ 6 7 1̇ 3̇ 6 7 1̇ 3̇ 6 7 1̇ 3̇ | 5 6 7 2̇ 5 6 7 2̇ 5 6 7 2̇ 5 6 7 2̇ |

4 5 6 1̇ 4 5 6 1̇ 5 6 7 2̇ 5 6 7 2̇ | 3 5 7 2̇ 7 5 3 5 6 7 1̇ 3̇ 6 7 1̇ 3̇ | 6 7 1̇ 3̇ 6 - -) ‖

爸爸妈妈

李荣浩 曲

1 = G 4/4 （筒音作1）

虫儿飞

1 = F　4/4　（筒音作5）　　　　　　　陈光荣 曲

城里的月光

1 = C　4/4　（筒音作5）　　　　　　　陈佳明 曲

甜蜜蜜

1 = D　4/4　（筒音作5）

庄奴 曲

盛夏的果实

1 = C　4/4　（筒音作5）

Meyna Co 曲

荷塘月色

1 = C　**4/4**　（筒音作5）

张超 曲

暖 暖

1 = D 4/4 （筒音作5）

人工卫星 曲

味　道

1＝C　4/4（筒音作5）

黄国伦 曲

0 5 5 5 5 4 3 | 2 3 6 6 0 | 0 5 5 5 5 4 3 | 2 3 6 6 - |

0 2 2 3 5 6 5 | 5 0 3 3 3 1 2 | 2 1 6 6 - 0 | 0 5 5 5 5 4 3 |

2 3 6 6 0 | 0 5 5 5 5 4 3 | 2 3 6 6 0 | 0 2 2 3 5 6 5 |

5 0 3 3 2 1 2 | 2 1 6 6 - 0 | 2 3 4 5 ‖: 2 2 2 1 1. 1 |

7 7 7 7 1 7 5 | 6 6 6 5 6 6 5 | 6 6 6 3 2. 1 | 2 2 2 1 1. 1 |

7 7 7 7 1 7 5 | 6. 5 1 - 0 2 3 | 4 3 1 4 3 0 1 | 1 - - - :‖

牵　手

1＝F　4/4（筒音作5）

李子恒 曲

5 6 ‖: 1. 1 6 5 5 3 | 3 - - 2 1 | 2. 3 1 6 6 5 |

5 - - 5 6 | 1 1 1 6 5 5 | 3 5 0 3 2 1 | 2. 1 2 3 2 |

2 - - 3 5 | 6. 6 5 3 3 5 | 5 - - 3 2 | 1. 2 3 1 6 |

6 - - 5 6 | 1 1 1 6 5 5 | 3 5 0 3 2 1 | 2. 1 2 3 |

1 - - - | [1. 0 0 0 5 6 :‖ [2. 0 0 0 3 5 ‖: 6. 6 5 3 3 5 |

5 - - 3 5 | 1. 1 7 6 6 5 | 5 - - 6 7 | 1. 1 7 6 6 5 |

5 3 3 - 2 1 | [1. 2. 3 2 1 1 | 2 - - 3 5 :‖ [2. 2. 3 2 6 | 1 - - - ‖

rit.

心太软

小虫 曲

1 = G 4/4
（筒音作1）

萱草花

1 = C　**3/4**　（筒音作5）

Akiyama　Sayuri　曲

渐慢

月亮代表我的心

汤 尼 曲

1 = F 4/4 （筒音作5）

(5 - 5 3 2 1 | 3 - - - | 6 - 6 4 2 1 | 7 - -) 0 5 |

1· 3 5· 1 | 7· 3 5 0 5 | 6· 7 i· 6 | 6 5 5 - 3 2 |

1· 1 1 3 2 | 1· 1 1 2 3 | 2· 1 6 6 2 3 | 2 - - 0 5 |

1· 3 5· 1 | 7· 3 5 0 5 | 6· 7 i· 6 | 6 5 5 - 3 2 |

1· 1 1 3 2 | 1· 1 1 2 3 | 2· 6 7 1 2 | 1 - - 3 5 |

3· 2 1 5 | 7 - - 6 7 | 6· 7 6 5 | 3 - - 5 |

3· 2 1 5 | 7 - - 6 7 | 1· 1 1 2 3 | 2 - - 0 5 |

1· 3 5· 1 | 7· 3 5 0 5 | 6· 7 i· 6 | 6 5 5 - 3 2 |

1· 1 1 3 2 | 1· 1 1 2 3 | 2· 6 7 1 2 | 1 - - - ‖

雪落下的声音

陆 虎 曲

1 = D　4/4　（筒音作5）

阳光总在风雨后

1 = C 4/4 （筒音作5）

许美静 曲

这世界那么多人

1 = G 4/4 （筒音作5）

Akiyama Sayuri 曲

最浪漫的事

1 = C　4/4　（筒音作5）

李正帆 曲

0 5̣ 5 6 | 1 1 1 1 6̣ 6̣ 3 | 3 - 0 5̣ 5 6 | 1 1 1 1 1 3 5 |

5 - 0 0 5 | 6 5 6 5 6 5 2 3 | 3 2 1 1 0 1 1̣ 6̣ | 1 1̣ 6̣ 1 3 2 |

2 - - - | 0 0 0 5̣ 6̣ 1 | 1 1 1 1 1 1 6̣ 2 | 2 3 3 3 5̣ 6̣ 1 |

1 1 1 1 1 3 5 | 5 - - 0 5 | 6 5 6 5 6 6 5 | 2 3 2 1 1̣ 6̣ 6̣ 1 |

5̣ 3 2 1 6̣ 6̣ | 1 2 1 1 - - | 0 0 0 5 6̣ i | 6 6 5 6 5 3 5 |

5 - 0 5 6̣ i | 6 6 5 6 5 6 1 | 1 - 0 1 2 3 | 2 2 2 1 2 1 6̣ 3 |

3 2 2 0 5 6 3 | 5 5 5 3 5 3 3 | 6 5 6 5 3 5 5 6 i | 6 6 5 6 5 3 5 |

5 - 0 5 6 i | 6 6 5 6 5 6 1 | 1 - 0 1 2 3 | 4 4 5 6 6 5 6 |

6 i 6 6 6 i 7 6 | 5 - 5 5̣ 6 5 | 5 - 5 6 ị.3 | 2 3 2 1 1 - - ‖

第十八章
笛子独奏曲目精选

步步高

1=G 2/4 （筒音作5）

广东音乐

3 3 5 | 5 3 2 3 1 | 6 1 5 6 5 | 5 3 5 2 3 | 5 3 5 1 3 5 | 4 5 3 4 5 3 |

2 3 5 6 1 0 2 3 | 1 2 3 1 2 3 | 1 0 2 | 3 2 3 0 5 | 6 1 5 6 4 5 | 3 2 3 0 5 |

2· 3 | 2 3 2 1 6 1 2 3 | 1 0 6 5 6 | 1 6 1 5 1 1 | 1 6 5 3 5 6 1 | 5 — |

1 2 3 2 3 | 1 2 3 2 3 | 5 3 2 1 7 | 1 0 5 6 | 1 2 3 2 3 0 5 | 1 7 6 5 |

3 2 3 0 2 | 1 — | 2 2 3 1 | 2 2 3 1 | 3 2 1 2 3 2 1 2 | 3 5 3 2 1 1 |

0 6 1 5 3 | 0 6 5 4 | 3 2 1 2 | 3 6 7 2 | 3 2 3 0 6 5 | 3 5 0 6 |

5 5 0 6 1 | 5 5 0 2 3 | 1 1 0 3 2 | 1 1 0 2 | 3 2 3 0 2 | 3 2 3 5 |

2 1 7 6 | 5 5 0 6 5 4 5 | 0 4 5 0 | 5 3 2 1 2 3 5 | 2 5 1 | 6 1· 7 6 3 6 |

5· 6 3 3 | 4· 3 2 2 | 3· 2 1 5 6 1 1 | 0 1 3 5 5 | 0 1 6 5 1 6 5 | 3 2 3 2 1 1 2 |

3· 2 3 5 | 6 7 1 2 3 2 | 1. 1 5 1 0 : 2. 1 0 1 0 ‖

采茶扑蝶

1 = G　2/4　（筒音作5）

福建民歌

（5 6̂ 5 3̲2̲ | 1̂ 1 2 | 1̂ 3 2 | 1̂ 6̣ 1̂ 2̲1̲ | 6̣ - ）‖: 6 5 |

3̲5̲ 6̂ 5 | 6̣. 5̲ 6 | 6̣. 1̣̂ 5 | 3̲ 6̲ 5̲ 2̲ | 3̲. 2̲ 3 :‖ 6. 5̲ 6 |

3̲. 2̲ 3 | 3̲5̲ 3̲5̲ | 5̲3̲ 2 | 1̣̂ 6̣ 1̂ | 2 - | 5̲ 6̲ 5̲ 3̲2̲ |

1̂ 1 2 | 1̂ 3 2 | 1̂ 6̣ 1̂ 2̲1̲ | 6̣ -

1 = C　（筒音作2）

3̲3̲ 5̲3̲2̲ | 1̂ 3 2 |

5̲3̲2̲1̲6̲1̲ | 2 - | 1̂ 3 2 | 1̂ 6̣ 1̂ 2̲1̲ | 6̣ - | 1̂ 6̣ 1̂ 2 |

3 - | 5̲3̲2̲1̲6̲1̲ | 2 - | 1̂ 3 2 | 1̂ 6̣ 1̂ 2̲1̲ | 6̣ - |

‖: 6 5 | 3̲5̲ 6̲5̲ | 6̂. 5̲ 6 | 6̂. 1̣̂ 5 | 3̂ 6̲ 5̲ 2̲ | 3̂. 2̲ 3 :‖

6̂. 5̲ 6 | 3̂. 2̲ 3 | 3̲5̲ 3̲5̲ | 5̲ 3̲ 2̲ | 1̣̂ 6̣ 1̲ | 2 - |

5̲ 6̲ 5̲ 3̲2̲ | 1̂ 1 2 | 1̂ 3 2 | 1̂ 6̣ 1̂ 2̲1̲ | 6̣. 6̣ 1̲2̲ | 3 - |

5 - | 5 - | *tr* ⁵6 - | 6 - | 6 - | 6 - ‖

鹧鸪飞

1 = F **4/4** （C调大笛 筒音作2）

湖南民间乐曲
陆春龄改编

引子 自由地

紫竹调

1 = D 2/4 （筒音作5）

江南音乐

6 5 6 1̇ 2̇ 1̇ 7 | 6 7 6 5 3 2 3 5 | 6 0 6 0 | 6 5 6 1̇ 5 6 5 3 | 6 5 6 1̇ 5 6 5 3 |

2 3 5 1̇ 6 5 3 2 | 1 1 6̣ 5̣ | 3 1̇ 1̇ 6 5 | 3 2 3 5 6 5 6 1̇ | 5 5 5 6 |

3 2 3 5 6 5 6 1̇ | 5 5 5 6 | 1̇ 7 6 5 3 5 6 1̇ | 5 5 5 6 | 5 6 5 5 1̇ 7 |

6 7 6 5 3 5 2 3 | 5 6 5 2 3 5 3 2 | 1 1 6̣ 5̣ | 1 6 1 2 5 6 5 3 | 2 3 2 1 2 |

3 5 1̇ 6 5 3 2 | 1. 2 7̣ 6̣ 5̣ | 6̣. 7̣ 6 5 3 2 | 1 6 1 2 5 6 5 3 | 2 3 2 1 2 |

3. 5 6 5 3 2 | 1. 2 7̣ 6̣ 5̣ | 6̣ - | 6 5 6 1̇ 5 6 5 3 | 6 5 6 1̇ 5 6 5 3 |

2 3 5 1̇ 6 5 3 2 | 1 1 1 2 | 3 1̇ 1̇ 6 5 | 3 2 3 5 6 5 6 1̇ | 5 5 5 6 |

3 2 3 5 6 5 6 1̇ | 5 5 5 6 | 1̇ 7 6 5 3 5 6 1̇ | 5 5 5 6 | 5 6 5 5 1̇ 7 |

6 7 6 5 3 5 2 3 | 5 6 5 2 3 5 3 2 | 1 1 6̣ 5̣ | 1 6 1 2 5 6 5 3 | 2 3 2 1 2 |

3 5 1̇ 6 5 3 2 | 1. 2 7̣ 6̣ 5̣ | 6̣. 7̣ 6 5 3 2 | 1 6 1 2 5 6 5 3 | 2 3 2 1 2 |

渐慢

3 5 5 6 | 1̇. 2̇ 7 6 5 | 6 - ‖

春到湘江

1 = G **4/4**（筒音作5）

宁保生 曲
刘 剑 改编

姑苏行

1 = C 4/4 （筒音作5）

江先渭 曲

欢乐歌

1 = D　4/4（筒音作5）

江南音乐

1 1 0 2 3 2 3 3 | 3. 5 2. 3 1 2 3 5 3 2 | 1 1 2 3 1 - :‖ 2/4 3 5 i̇ 6 |

5 3 5 | i̇ 2̇ i̇ 2̇ i̇ 6 | 5 3 5 | 5 6 i̇ 2̇ 6 |

6 7 6 5 3. 2 | 1 2 3 | 2 2 3 2 | 1 - |

‖: i̇ 2̇ 6 5 i̇ 2̇ 6 5 | i̇. 2̇ i̇ 2̇ i̇ 6 | i̇ 2̇ 3̇ 5̇ 2̇ 3̇ i̇ 7 | 6 - |

5 3 2 5 3 | 6 6 5 3 2 | 1 5̣ 6̣ | 1 - :‖

i̇. 2̇ 3 | 3̇ 5̇ 3̇ 2̇ i̇ | i̇ 2̇ i̇ 6 5 | 5 6 i̇ 2̇ 6 |

6 7 6 5 3 | 5 6 i̇ 2̇ 6 | 6 7 6 5 3 | 3. 2 1 |

0 2 3 3 | 5 3 3 2 1 | 2 - ‖: i̇ 2̇ 6 5 |

i̇ 2̇ 3̇ 5̇ 2̇ 3̇ i̇ 7 | 6 6 5 6 | i̇ i̇ 6 7 6 5 | 3 3 0 6 |

5 3 0 6 | 5 3 6 7 6 5 | 3 2 1 1 |1. 0 2 3 3 |

渐慢

|2. 0 2 3̇ 3̇ | 0 2̇ i̇ 6 | i̇ - ‖
0 2 1 6̣ | 1 - :‖

列车奔向北京

1 = D **2/4** （G调笛 筒音作1）

曲 祥 编曲

活泼 欢快地

牧民新歌

1＝A　4/4

（E调笛　筒音作2）

简广易 曲

三五七

1 = C 4/4 （筒音作5）

赵松庭 编

2.3 2̲3̲2̲6̲ 5 6 i | 6̣ 0 3̇.5̣ 2̇.3̇ 2̇.7̇ | 6 - 6̲i̲2̲3̲ 2̲3̲2̲6̲ | 5. 6 3̇.5̣ 2 3 |

5̣.6̲ 5̲#4 3 1 2 | 6̣ 0 5̲3̲2̲3̲ 5 6 | i. 2̇ 3̇ 5̇ 3̇ | 3̇ 0 2̇3̇ 2̇3̇2̇6̇ 5 6 |

i. 2̇ i̇.2̇ i̇.7̇ | 6̇.7̣ 6̇.5̣ 3̇.5̣ 2̇.6̣ | 1 6̣ 0 2̇. 5 | 3̇2̇ i̇3̇ 2̇ 0 0 i̇ |

2̇ 2̇7̇ 6̇ i̇ 5 | 5 0 5̇.3̣ 2̇3̇ 5 6̣ | 1. 6̣ 5̣ 6̣ 1.2 | 6̣.7̣ 6̣.5̣ 3 2 1 6̣ |

2. 1 2̲1̲ 2̲3̲ 1 | 2̇.3̣ 2̇7̣ 6̣5̣ 6̣ 1 | 2̇.3̇ 1 2 3 6̣ 5 0 | 0 6̣.1̲ 2̲3̲ 5 6 |

i̇.2̇3̇ #4̇3̇ 6̣5̣ 6̣ i̇2̇ | 6̇ 7̇ 6̇ 5 3 i̇ 3̇ | 2̇. i̇ 2̇i̇ 2̇3̇ i̇ | 2̇3̇ #4̇3̇ 2̇i̇ 7̣6̣.7̣ 6̣ 3 |

2 2̲1̲ 2̲3̲.5̣ 6̣ i̇ | 5 0 0 6̣i̇ 2̇3̇ 6̣ i̇ | 2̇.3̇ 2̇3̇2̇6̇ 5 6 i̇ | 6̣ 0 3̇.5̣ 2̇.3̇ 2̇.7̇ |

6 - 6̣i̇ 2̇3̇ 2̇3̇2̇6̇ | 5. 6 3̇.5̣ 2 3 | 5̣.6̲ 5̲#4 3 1 2 | 6̣ 0 5̣.3̣ 2 3 5 6 |

i. 2̇ 3̇ 5̇ 3̇ | 3̇ 0 2̇3̇ 2̇3̇2̇6̇ 5 6 | i. 2̇ i̇.2̇ i̇.7̇ | 6̇.7̣ 6̇.5̣ 3̇.5̣ 2̇.6̣ |

1 6̣ 0 2̇. 5 | 3̇2̇ i̇3̇ 2̇ - | 3̇5̇̄2 - 3̇5̇̄2 - | 3̇5̇̄2 3̇5̇̄2 3̇5̇̄2 3̇5̇̄2 |

i 3 2̇ 2̇ | 7 3 2̇ 2̇ | 2̇ 2̇ 7 2̇ | 6 2̇ 5 |

2̇ 2̇ 7 2̇ | 6 2̇ 5 | 0 6 5 3 | 2. 1 |

6 5 6 1 | 2. 1 2 3 | 5 6 5 3 | [1.] 2 1 2 :||

[2.] 2 1 2 | 2 1 2 3 2 | 2 1 2 3 2 | 2 1 2 3 |

2 — | 散板 (123)2 — | (123)2 — | (123)2> (123)2> |

(123)2> (123)2> | 自由的 1 2 3 2 1 2 3 2 | 1 2 3 2 1 2 3 2 | i̇ 2̇ 3̇ 2̇ i̇ 2̇ 3̇ 2̇ |

i̇ 2̇ 3̇ 2̇ i̇ 2̇ 3̇ 2̇ | (35)2̇> (35)2̇> | (35)2̇> (35)2̇> | (35)2̇> (35)2̇> |

(35)2̇> — | 2̇ 2̇ 3̇ 5̇ | 极快 2̇ 3̇ 2̇ 7 6 7 6 3 | 2̇. 1̇ 3̇ 5̇ |

0 6 i̇ | 2̇. i̇ 6 i̇ | 0 3̇ i̇ | 2̇. 3̇ 2̇ 6 |

5̇. 6 3̇ 2̇ | 5̇ 6 3̇ 2̇ | 0 5 6 | i̇ 2̇ 3̇ 2̇ |

渐慢
0 6 5 6 | i̇ i̇ 0 ‖

陕北好

1 = C 2/4 （D、G调梆笛、筒音作2）

高 明 曲

信天游风

热情歌唱、亲切地

中速稍快

活泼跳跃地

五梆子

1 = C 2/4
（G调笛筒音作2）

冯子存编曲

塔塔尔族舞曲

1＝E　**2/4**　（筒音作5）

李崇望　曲

活泼、跳跃地

优美、舒畅、如歌地

```
0   0   0  │3̇· i̇ 6· i̇ │6̇ 4̇ 3̇  2̇ │2̇ i̇ 7· 2̇ i̇ 7 │6̋⁵  -  - │
```

```
3  6· 7 │i̇ 3̇ 2̇· 3̇ │2̇ 3̇ 2̇ i̇ 6 i̇· 3̇ │2̇· 3̇ 2̇ 3̇ 2̇ i̇ │6  -  - │
```

```
7· i̇ 2̇· 3̇ │2̇ 3̇ 2̇ i̇ 6 5 6 7 i̇ 7 i̇ 2̇ │3̇  -  - │3̇ - 3̇· 5̇ │4̇· 3̇ 2̇· i̇ │
                                        p
```

```
7· 2̇ i̇ 7 5 │6  -  - │6  -  - │3̇· i̇ 6· i̇ │6̇ 4̇ 3̇  2̇ │
                                        mp
```

```
2̇ i̇ 7· 2̇ i̇ 7 │6̋⁵⁶  -  - │3 6· 7 │i̇ 3̇ 2̇· 3̇ │2̇ 3̇ 2̇ i̇ 6 5 6 7 i̇ 7 i̇ 2̇ │
```

```
3̇  -  - │3̇ - 3̇· 5̇ │4̇ 3̇ 2̇ │i̇ 7 6 │i̋̇ 2̇  -  - │
```

```
2̇ - 2̇· 4̇ │3̇ 2̇ i̇ │7 6 5 │i̇  -  - │i̇ - i̇· 3̇ │
    f                          p              f
```

```
2̇ i̇ 7 │6 5 4 │ 4/4 3 2 3 5 6 - 6 6 │3 2 3 5 6 - 6 6 │
```

```
5 6 5 4 3 - 3 5 │4 5 4 3 2 - 2 3 │1 2 1 7 6̣ - 6̣ 2 │1 2 1 7 6̣  -  - │
                                     渐慢
```

自由地

```
2/4 0   0 2 │ 3/4 1 2 1 7 6 5 6 7 1 7 1 2 │3 2 3 5 6 5 6 7 i̇ 7 i̇ 2̇ │3̇ 2̇ i̇· 2̇ │7· 2̇ i̇ 7 5 │
                                 • • • • •                                    ff
```

活泼、跳跃、欢快地

```
2/4 6  -  │6  -  │6  -  │6  - ‖: 6 5 6 7 i̇ 2̇ i̇ 7 │
```

6 1 0 1 | 7 6 7 2 1 2 1 7 | 6 5 5 6 0 ‖: 4 4 4 4 3 3 3 3 | 2 2 2 2 1 1 1 1 |

7 6 7 2 1 2 1 7 | 6 1 6 5 6 0 :‖ (6 1) | 6 5 6 7 1 0 | (7 2) |

ff

7 6 7 1 2 0 | (1 3) | 1 7 1 2 3 0 | (3 5) | 3 2 3 4 5 0 |

‖: 6 5 6 7 1 7 1 2 | 3 2 3 4 5 0 :‖ 5 4 | 3 2 | 4 3 |

mp

2 1 | 5 5 5 5 4 4 4 4 | 3 3 3 3 2 2 2 2 | 4 4 4 4 3 3 3 3 | 2 2 2 2 1 0 |

3 2 | 1 7 | 2 1 | 7 6 | 3 3 3 3 2 2 2 2 |

1 2 1 7 6 0 | 3 3 3 3 2 2 2 2 | 1 1 1 1 7 7 7 7 | 6 1 6 5 6 0 | 6 1 6 5 6 0 |

6 1 6 5 6 1 6 5 | 6 1 6 5 6 1 6 5 | 6 1 2 1 6 1 2 1 | 6 1 2 1 6 1 2 1 | 6 3 2 3 1 3 2 3 |

6 3 2 3 1 3 2 3 | 6 3 2 3 1 2 3 5 | 4 4 4 4 4 4 4 4 | 4 4 4 4 4 4 4 4 | 3 3 3 3 3 3 3 3 |

mf

3 3 3 3 3 3 3 3 | 2 2 2 2 2 2 2 2 | 2 2 2 2 2 2 2 2 | 1 2 2 2 1 2 2 2 | 1 2 2 2 1 2 2 2 |

p

5 4 3 2 1 2 3 5 | 6 0 0 ‖

小放牛

1 = D 2/4 （筒音作5）

陆春龄 改编

扬鞭催马运粮忙

1 = D　2/4　（筒音作5）

魏显忠 曲

引子 快板

热情欢快的